高等院校艺术设计类专业
案例式规划教材

立体构成

- 主　编　孙　迟　王　方　吕丹娜
- 副主编　邓　泰　曹　水　郝　燕
 　　　　张宇飞
- 参　编　王合莲　韩　啸　郭贝贝
 　　　　孙鑫欣　赵钰昇　张　恕
 　　　　李　影

华中科技大学出版社
http://www.hustp.com

内 容 提 要

立体构成是艺术设计类专业的一门必修专业基础课。本书以立体构成的基本原理与要素为基点，在编写中收集了大量国内外立体构成的图片资料和部分艺术设计类学生的优秀作品，借助建筑设计、环艺设计、产品设计等优秀案例进行拓展。其目的是对学生立体空间创作思维、空间感与体量感、立体空间造型能力与表现技巧的训练及培养，并将立体构成的审美观念融入到空间造型艺术设计作品之中。

图书在版编目（CIP）数据

立体构成 / 孙迟，王方，吕丹娜主编．—武汉：华中科技大学出版社，2018.2
高等院校艺术设计类专业案例式规划教材
ISBN 978-7-5680-2751-9

Ⅰ．①立… Ⅱ．①孙… ②王… ③吕… Ⅲ．①立体造型 - 高等学校 - 教材 Ⅳ．① J06

中国版本图书馆 CIP 数据核字 (2017) 第 081356 号

立体构成
Liti Goucheng

孙迟　王方　吕丹娜　主编

策划编辑：	金　紫
责任编辑：	徐　灵
封面设计：	原色设计
责任校对：	李　弋
责任监印：	朱　玢
出版发行：	华中科技大学出版社（中国·武汉）　电话：（027）81321913
	武汉市东湖新技术开发区华工科技园　邮编：430223
录　　排：	原色设计
印　　刷：	湖北新华印务有限公司
开　　本：	880mm×1194mm　1/16
印　　张：	9
字　　数：	197 千字
版　　次：	2018 年 2 月第 1 版第 1 次印刷
定　　价：	49.80 元

本书若有印装质量问题，请向出版社营销中心调换
全国免费服务热线：400-6679-118　竭诚为您服务
版权所有　侵权必究

前言
Preface

随着科技和社会的不断进步与发展,立体构成作为研究形态创造与造型设计的独立学科,已成为高等院校中实用性极强的专业基础课程之一,并被广泛应用于建筑设计、环境艺术设计、工业设计、雕塑、广告等设计行业。作为创意性和启发性的造型基础课程,立体构成已经成为这些行业的创意灵感源泉。立体构成是运用一定的天然、金属、合成、硅酸盐、创新性的构成材料,以点、线、面、体、空间、色彩、肌理等构成要素的视觉美为基础;以力学设计为依据,彰显空间构成的功能美;按照一定的构成原则,体现造型要素的形式美并进行创造性的设计。

本书主要针对立体构成在艺术类设计教学中的应用和实际工作中的需要而进行编写,希望对立体构成教学人员和学习研究人员有指导性的参考意义与价值。本书编写及选材时主要从立体构成的基本概念、形态的分类组合、构成要素、形式美法则、材料与构造方法、空间形态创意表达以及在设计领域的应用七个章节进行阐述,具体内容如下。

第一章主要讲述了立体构成的基本概念,其在社会与科技发展进程中的沿革起源及在设计领域各行业内的广泛应用。

第二章主要介绍了形态的含义、分类以及组合手法。

第三章则讲述了点、线、面、体、色彩、肌理等构成要素。

第四章描述了构成元素间所运用的形式美法则等内容,其主要从立体构成的二维平面形象进入三维立体空间的构成表现,通过实体空间、限定空间,表达立体形态间的穿插关系以及层次关系进而构成新的空间环境、新的视觉产物。

第五章主要阐述了立体构成多样的材料种类以及构造方法与工艺。在立体构成设计中,材料的选用发挥着决定性作用,材料是其造型的关键,决定了立体构成的形态、色彩、肌理等形式美感。

第六章主要讲述了立体构成中空间形态创意性表达的思维方法与思维过程以及抽象立体构成创造的基本概念与特征。

第七章以大量的图文阐述了立体构成在建筑设计、室内设计、产品设计、展示空间

设计、动漫设计等设计领域的应用。其通过立体形态构成材料的材料美感，丰富展示空间的立体构成形式，塑造最优化的设计体验，营造其特有的审美特点及创意性设计。

本书由孙迟、王方、吕丹娜担任主编，由邓泰、曹水、郝燕、张宇飞担任副主编，王合莲、韩啸、郭贝贝、孙鑫欣、赵钰昇、张恕、李影等参编。在此一并致以衷心的感谢。

本书内容讲述较为全面，具有较强的应用价值，能够满足高校艺术类学生的教学需要，可作为高等院校艺术类本科生、研究生、教学人员以及艺术爱好者的教材或参考书。最后，本书在编写过程中可能存在不足之处，敬请读者及时批评指正，提出宝贵意见！

孙迟于沈阳

2018 年 1 月

目录
Contents

第一章　概述 /1
第一节　立体构成的基本概念 /2
第二节　立体构成的起源 /2
第三节　立体构成与包豪斯 /4

第二章　形态 /9
第一节　形态的含义 /9
第二节　形态的分类 /10
第三节　形态的组合手法 /15

第三章　立体构成的构成要素 /25
第一节　点、线、面、体 /25
第二节　空间 /45
第三节　色彩 /47
第四节　肌理 /49

第四章　形式美法则 /55
第一节　对比与调和 /56
第二节　节奏与韵律 /64
第三节　对称与均衡 /68

第四节　比例与尺度 /70
第五节　空间感 /72
第六节　视错觉 /76

第五章　立体构成的材料与构造方法 /81
第一节　立体构成材料 /81
第二节　立体构成的材料种类 /82
第三节　立体构成的构造方法 /91

第六章　立体构成创意表达 /103
第一节　空间形态创意思维 /103
第二节　抽象立体构成创造 /112

第七章　立体构成的应用 /119
第一节　立体构成在建筑中的应用 /119
第二节　立体构成在室内设计中的应用 /125
第三节　立体构成在产品设计中的应用 /130
第四节　立体构成在展示空间中的应用 /134
第五节　立体构成在动漫设计中的应用 /137

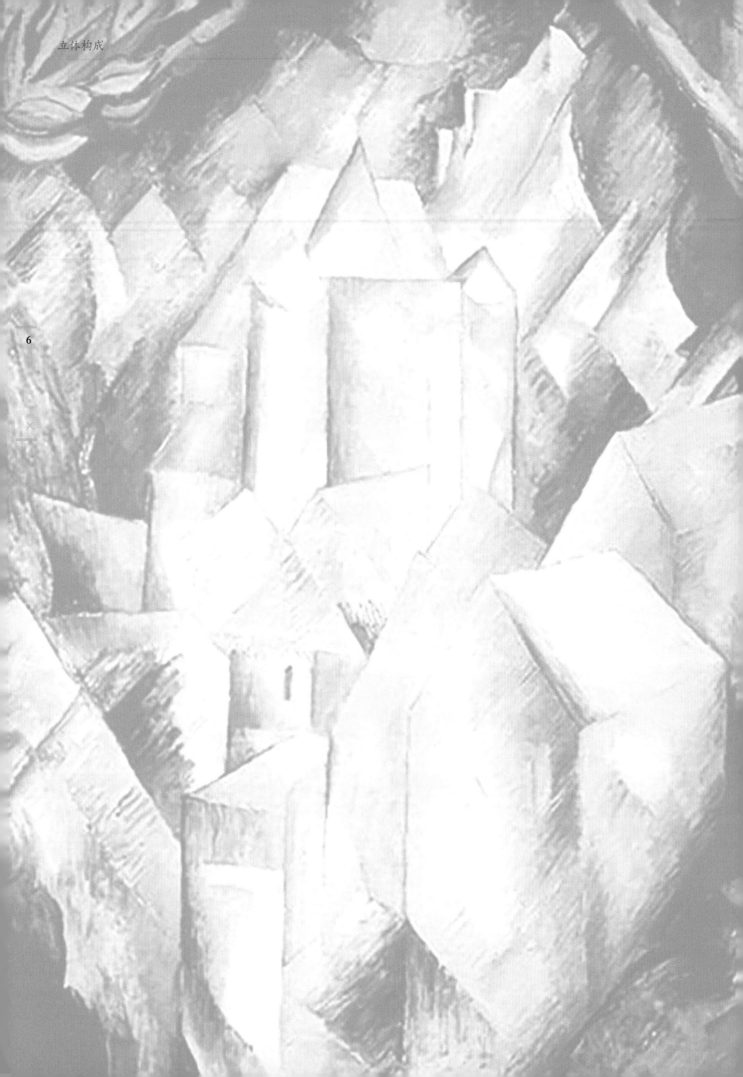

第一章
概述

章节导读 立体构成是设计类专业的一门必修专业基础课，学生首先应该学习立体构成的基本概念及其起源，然后是了解立体构成课程的起源地——包豪斯学院，以及立体构成早期的成功应用，以便对该课程有个初步的认识。

随着经济和科学技术的快速发展，人们开始探寻更深层次的需求，设计的发展正迎合了人们的需求。立体构成作为艺术设计专业的基础课程，与平面构成和色彩构成一起被称为**"三大构成"**。立体构成是一门研究三维形态造型的基础课程，在空间里将不同形态进行拼接、组合、构造和重组，从而形成一个具有形式美感的三维形态。人们就是生活在这样一个空间中，空间周围的建筑、河流、沙漠、山川、湖泊、海洋等自然形态共同构成了三维空间形态。

立体构成是建筑设计、室内设计、工业设计、景观设计和广告设计等学科的基础课程。立体构成主要培养学生的基础造型能力，进而为以后的专业课学习打下良好的基础。通过本课程的学习，培养学生获得正确的艺术思维的方法，增强学生的三维空间思考能力，掌握形式美法则，以及点、线、面、体等构成要素，进而提高学生的设计能力。立体构成**起源**于20世纪30年代的**包豪斯设计学院**，在建筑、室内、工业、景观设计领域中从功能属性、工艺、材料到外观和体量尺度都有包豪斯设计师的精心研究与设计。

第一节 立体构成的基本概念

立体构成是设计类专业的一门必修专业基础课，作为"三大构成"课程体系之一，它与平面构成、色彩构成共同为设计类课程打下坚实的基础。立体构成比平面构成和色彩构成多一个维度空间。立体构成从三维空间出发，将形态抽象地表达，进行逻辑的再创造，赋予形式美感，引导学生了解造型规则，并培养学生**对自然形态的抽象思维能力、设计表达能力和审美能力**。

立体构成作为一门基础课程，它是一个将设计材料按照视觉规律、将造型要素通过形式美法则创造三维空间形体的过程。立体构成的主要任务是研究立体造型元素的构成法则及如何应用的设计规律。形式美法则作为立体构成的构成法则，是造型设计中必须遵循的基本原则。立体构成的创造过程就是一个再造型的艺术创作过程。抽象的点、线、面、体是立体构成最基本的元素，在设计过程中将这些抽象元素通过抽象、变形和夸张进行重组，形成不同组合造型的设计。立体构成主要研究和探讨三维立体形态的形式法则、造型规律以及设计的基本原理。立体构成是20世纪最前卫的艺术运动，它对后来的艺术风格起到了一定的影响，并对艺术类教学起到了促进作用。

> 学习立体构成可以为现代设计提供宽泛的思考方法和创造意识，为现代设计积累有效的立体造型规律。

第二节 立体构成的起源

立体构成、平面构成和色彩构成这三大构成课程起源和应用在德国的包豪斯设计学院，后来被全世界的艺术院校所应用。现在立体构成已经成为艺术类院校的必修课程之一。

立体构成是融合了平面结构研究、立体结构研究、材料研究和色彩研究的一门综合学科，以崭新的、理性的视觉规律来启发学生的潜在才能、想象力和创造力，培养学生的创造性思维。立体构成通过理性的分析，结合材料、肌理和形态对比的研究，让学生感受造型、色彩和材质的对比关系，感受材料的物理性能、研究材料的空间美感变化。

在20世纪上半叶，弗拉基米尔·塔特林首次提出了**构成主义**的概念，在现代艺术流派的影响下，构成成为一种流行的风格，如法国立体主义、荷兰的风格派、俄国的构成主义和解构主义，这些都是构成的典型代表（见图1-1）。

图1-1 立体主义代表作品

法国**立体主义**是20世纪最重要的前卫艺术运动流派，1908年始于法国，1914年立体主义失去活力，逐渐被超现实主义所代替。后来的现代流派在不同程度上都受到了立体主义的影响，立体主义的主要代表人物有乔治·勃拉克、巴勃洛·毕加索和保罗·塞尚等。立体主义艺术家主张将事物逐一加以分解、解析、再重新组合的形式，形成分离的画面，然后再按结构重新组建物体的形象。艺术家采用几何体来表现客观物象，将其置于同一个画面之中，以此来表达对象最为完整的形象。立体主义开创了综合表现手法的先河。勃拉克创作的《埃斯塔克的房子》（见图1-2）便是当时的一件典型作品，在这幅画中，房子和树木皆被简化为几何形。

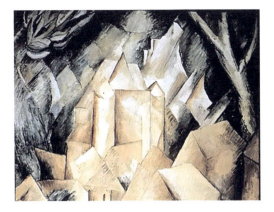

图1-2　《埃斯塔克的房子》

《亚维农少女》（见图1-3）是毕加索比较重要的一幅油画，这幅画标志着毕加索艺术生涯的重大转折，另一个重要的作用是引发了立体主义运动的产生。

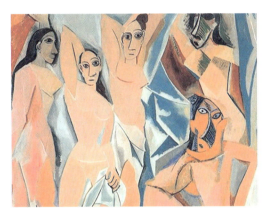

图1-3　《亚维农少女》

1917年，荷兰风格派由一些画家、建筑师和设计师组成，他们反对个性，表现共性。以简单几何形长和方为基本造型元素，色彩以红、黄、蓝三原色和黑、白、灰三非色，力求摆脱传统自然的模式，以新的造型观念，把抽象和简洁作为美学原则，追求一种纯粹的实在美。他们以《风格》杂志为宣传阵地，主要代表人物有杜斯伯格、里特维尔德、蒙特里安等。里特维尔德的代表作品有施罗德住宅（见图1-4）。整个建筑的外形是由简单的立方体、横竖的线条和大片玻璃穿插而成。这座住宅的设计明显地受到以西方现代派蒙德里安为代表的几何抽象派影响，荷兰风

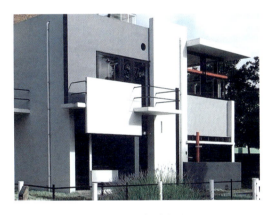

图1-4　施罗德住宅

格派的作品对包豪斯和世界现代设计产生了重要影响。蒙德里安是荷兰风格派的建筑和工业设计大师，他的代表作有"红蓝椅"，椅子的整体形式简洁，结构主要采用简单的几何形体，色彩主要使用了红、黄、蓝三原色（见图1-5、图1-6）。

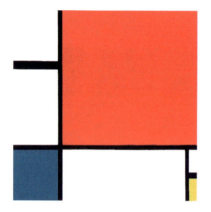

图 1-5　红蓝椅

图 1-6　蒙德里安的格子画

俄国的构成主义（又称结构主义）运动产生于 1913 年，受到俄国十月革命影响持续到 1922 年左右。"构成"一词最早出现在《现实主义宣言》中，这场前卫的艺术和设计运动对于激进的俄国艺术家而言，是对旧秩序的终结，对新秩序的追寻。构成主义主张简洁、清晰、有秩序的艺术原则，并且注重新材料的应用，主要代表人物有弗拉基米尔·塔特林和朗姆·加博。塔特林设计的第三国际纪念塔高 400 多米，矗立在莫斯科广场上，以其新颖的结构形式表达了赞美新技术、崇尚工程的美学思想，也是共产主义的一个象征物（见图 1-7）。

解构主义起源于 20 世纪 60 年代，是对现有秩序和规则的批判，否定了现代主义的重要组成部分之一的构成主义。它运用现代的设计语汇对原有的形态进行再创造（打碎、分解、叠加和重组），这种设计存在支离破碎和不确定感。解构主义设计的代表人物有弗兰克·盖里。盖里被认为是解构主义最有影响力的建筑师之一，他在 20 世纪 90 年代末设计了著名的古根海姆博物馆（见图 1-8），他的设计反映出对整体的否定和对于局部的重视。古根海姆博物馆将建筑的整体进行分解，然后重新组合，形成新的空间造型。

第三节
立体构成与包豪斯

包豪斯是现代主义设计的发源地，包豪斯这一词来源于德语中的专有名词 Bauhaus 的音译，在德语中本来并没有这个词，是包豪斯的创始人格罗皮乌斯自创的。他把德语中的 Hausbau（房屋建造）颠倒了一下，从字面上讲是造房子的意思。包豪斯是德国公立包豪斯学校的简称，后改称包豪斯设计学院（见图 1-9）。包豪斯风格是人们对现代主义

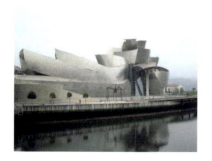

图 1-7　第三国际纪念塔

图 1-8　古根海姆博物馆

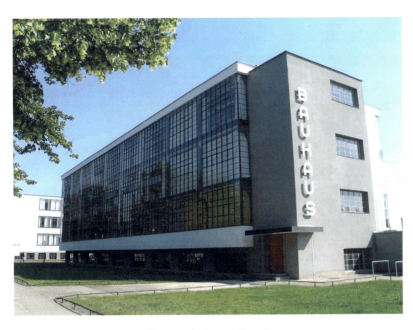

图 1-9　包豪斯设计学院

图 1-10　沃尔特·格罗皮乌斯

风格的另一种诠释，包豪斯是一种设计思潮，而不是一种风格。1919 年德国著名的建筑家、设计家沃尔特·格罗皮乌斯（见图 1-10）创建包豪斯学院之初，只聘请了雕塑家杰哈特·马科斯、画家里昂·费宁格和约翰·伊顿。约翰·伊顿注重在基础课中加入视觉训练，他强调必须完全掌握平面、立体形式、色彩和肌理，他最早把构成设立为设计教学的基础课程。莫霍利·纳吉将构成主义观念带进了包豪斯，他通过发现材料自身的美感，进行重组设计。约瑟夫·亚伯斯在纸的造型及切割方面不断创新，采用以纸板材料进行艺术教学的方法。密斯·凡德罗作为包豪斯的杰出代表，在 1929 年为巴塞罗那世博会设计了巴塞罗那椅（见图 1-11），以及受学生启发设计了钢管椅（见图 1-12）等。

格罗皮乌斯坚定地贯彻将艺术与技术相结合的原则并将其应用，他坚持团结一些艺术家、建筑师和工程师一起，创造新

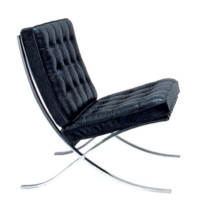

图 1-11　密斯设计的巴塞罗那椅

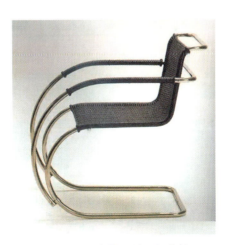

图 1-12　密斯设计的钢管椅

巴塞罗那椅由设计师密斯在 1929 年巴塞罗那世界博览会上，为欢迎西班牙国王和王后而设计，引起轰动，设计地位类似于现在的概念产品。

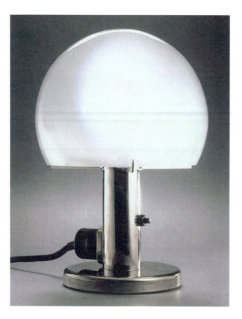

图 1-13　布兰特设计的台灯

图 1-15　法古斯工厂

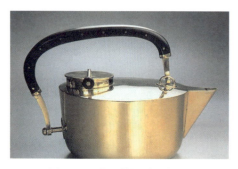

图 1-14　布兰特设计的铜壶

布兰特（1893—1983）是包豪斯最杰出的女学生。

的实用而美观的各种作品（见图 1-13、图 1-14）。包豪斯倡导艺术设定服务普通民众，它通过降低艺术的成本和提高生产效率，使艺术品适合现代普通人的生活。当时的人们在日常接触的许多人工制品中都能体现包豪斯的设计缩影。

　　格罗皮乌斯提倡建筑设计与工艺的统一，以及艺术与技术的结合。这些观点体现在法古斯工厂（见图 1-15）。这座建筑以框架为主要结构，外墙与支柱做成大片连续的轻质幕墙，其结构设计在后来的现代建筑中应用较为广泛，也充分说明了功能与美观是同现代材料和结构技术分不开的。

本 / 章 / 小 / 结

　　本章介绍了立体构成的基本概念及历史起源，并对其与包豪斯的关系做了阐述。在实际应用中，要注意立体构成是研究形态创造与造型设计的学科，其包含的知识可应用到建筑设计、室内设计、工业设计、雕塑设计、广告设计等诸多设计学科当中，是这些学科发展的专业基础。

思考与练习

1. 简述立体构成的概念及学习意义。

2. 了解包豪斯的典型代表作品,并对作品进行简单描述。

3. 简述立体构成的发展趋势及其对现代设计的影响。

第二章 形态

章节导读　形态指事物存在的样貌，或在一定条件下的表现形式。本章详细描述了形态的含义、分类以及常见的组合手法。掌握形态的造型与创作是立体构成的课程基础之一。

第一节 形态的含义

形态是立体构成主要研究和表现的对象。为了真正认识和理解形态的概念，我们把"形态"一词分开进行解读。"形"一般指物体的轮廓外表，是在一定条件下可见的外在表现。"态"指物体所表现的神态，某物所呈现的精神面貌。因此，形态可以定义为物体外在形状和内在神态。可以看出，同"形"相比，形态所描述的并不局限于形本身，它在内涵和外廓上都大于形。"形"是物质、实在、静态的，而"态"是人化、精神、动态有生命力的。"态"赋予"形"以精神、灵魂，使其充满活力，这是人类认知的结果。正是因为人类有意识地参与其间，才使形态看起来栩栩如生。形态不仅仅限于物体本身，它更是客观与主观的结合。形态的特征如此，那么形态美的特征也是如此。

设计师在创造形态美的过程中还需注意形态与材料、形态与工艺、形态与结构、形态与环境等之间的关系和矛盾，以及如

何解决这些形式与内容之间的基本矛盾。同时，设计师还应具有历史、宗教文化、市场经济等方面的知识，要深刻认识到形态是受到社会、经济、文化理论等方面的影响而产生的。设计师的作用就是要整合各种因素对形态的影响并且有能力调解这些矛盾，即形态创造的过程就是调解各种矛盾的过程。

第二节 形态的分类

大自然创造了丰富多彩的物质世界。从一粒种子长成高耸树木，一片荒原变成满是高楼大厦的城市，这些都显示出形态的变化是永恒的，是无限变化的，世界正是在这种形态的无穷变化中得以发展。人类享受着形态的变化，也在不断推动形态的转变。

形态的分类由于研究的领域不同，存在不同的划分方法，在艺术设计研究领域，一般可分为自然形态、抽象形态和人化形态三方面（见图2-1）。

我们主要通过自然形态来理解人化形态产生的原因、背景和可能性，从而探索设计中所提倡人与自然和谐相处的重要性，这样有利于提高形态创造能力，正确把握设计理念，解决形态与材料、结构、环境等之间的矛盾。所以对形态的研究是构成立体形态设计基础的主要内容。

一、自然形态

自然形态是不依靠人们的意志改变而存在的，所有可视或可触摸的形态，是自然界中客观存在的物质形态。它可分为自然有机形态和自然无机形态。

1. 自然有机形态（生物形态）

自然有机形态也被称为生物形态，一般指具有生命力的、接受自然规律、适应自然法则所生存的形态，也就是富有生长机能的形态，如寻觅食物的鸟儿、争奇斗艳的花朵、枝繁叶茂的树木等（见图2-2、图2-3）。

2. 自然无机形态（非生物形态）

自然无机形态是指那些偶然生长或形成，但不会持续增长演变的形态，如自然界的山水、天空中的雨雪、草树中的顽石、

> 形态指事物存在的样貌，或在一定条件下的表现形式，是可以把握和感知的。

图2-1　形态的分类

图 2-2　寻觅食物的鸟儿

图 2-3　争奇斗艳的花朵

图 2-4　自然界的山水

图 2-5　天空中的雨雪

图 2-6　草树中的顽石

图 2-7　树林间的瀑布

树林间的瀑布等,我们也称非生物形态(见图 2-4 ～图 2-7)。

二、抽象形态

抽象形态指不能直接被人们所感受到,不具有客观意义的形态。它以纯粹的几何概念来增强客观的意义。抽象形态会由于设计者的不同感受而分为理性的抽象形态与非理性的抽象形态两种。

1. 理性的抽象形态

理性的抽象形态,主要指几何形式所描述的形体,它是一种通过工具精确计算而设计出的形体,是冷静和理性的审美表现,注重于追求纯粹的结构,富有清晰、严谨的效果。有的是在几何形态的基础上,使形体的各个方向出现渐变,或者说使形态的各个部分与轴心距离不等,或与轴心

立体构成

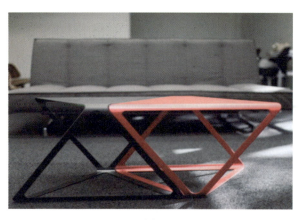

(a)

图 2-9　半球椅

(b)

图 2-8　X-Plus 理性抽象家具

图 2-10　摇椅

图 2-11　孔雀椅

的方向交错，试图摆脱轴心吸引力的同时又受到限制。

如 X-Plus 理性的抽象家具设计，为我们呈现出奇妙的几何构造。每张桌子都是用一整块不锈钢板，通过裁切、折弯等方法制作而成，通过三角形简单的重复组合，同时多张桌子还能无限连接延伸，可以根据自己所需，随性地进行搭配，带来更多的使用可能（见图 2-8）。

丹麦设计师维奈·潘顿所设计的家具也是理性抽象设计的代表。如半球椅（见图 2-9），运用半球形钢板壳，泡沫坐垫用红布遮盖，底座覆盖黑色仿皮革，设计简洁、使用舒适；1994 年设计的摇椅（见图 2-10）；1999 年设计的孔雀椅（见图 2-11）；Vilbert 椅等（见图 2-12）。

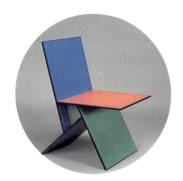

图 2-12　Vilbert 椅

2. 非理性的抽象形态

非理性的抽象形态指一种因为偶然或不经意的灵感而创造出来的形

(a) (b)

图 2-13　Jenagh 的椅子

> Jenagh 椅子改变了人们对座椅的固定思维，造型新颖独特，色彩鲜艳时尚，同时具有舒适性，让使用者可以用自身最合适、放松的状态休息。

态，强调感性与情感的塑造，直观反映了抽象之美。如冬日玻璃窗上的冰花，物体折断处的痕迹等，具有人性化的美妙与自然的乐趣，富有灵动、轻松的效果。

例如：Jenagh 的椅子，采用全金属的框架结构，将色彩鲜明的软球放在镂空部分，打破了传统座椅的形态，成功结合了力与柔的搭配（见图 2-13）。

爱尔兰设计师 Joseph Walsh 利用木材本身的性质，通过对原木的加工，将艺术和传统手工艺结合，偶然设计出这种具有功能性的非理性抽象形态的家具组合（见图 2-14）。

三、人化形态

人化形态指的是人类的一切创造和设计活动所产生的形态，根据客观形象的原始面貌以实际构造，反映出形象典型真实的细节和本质。这些形态自然而然地构成了新的形态。新的现实形态包含人为的自然形态，这些人为的自然形态可以是人对自然形态的临摹，也可以是人对自然形态的想象、发展、再创造。如园林盆景、建筑雕塑、家用电器、交通工具、医疗设备等。

人化形态是按照人的思想意识、生存需求进行构成的。人化形态按造型手法与表现风格的不同分为以下两种。

1. 写实人化形态

写实人化形态是描写客观事物的真实面貌。正如加拿大艺术家 Calvin Nicholls 创作的 3D 剪纸作品，形态逼真，

(a) (b) (c)

图 2-14　原木抽象家具

令人震惊。有各种姿态的飞鸟、奔跑的狮子等（见图2-15）。

2. 变形人化形态

变形人化形态采用简单却夸张的方法，表现人主观意识中特殊的深刻印象。例如，伦敦设计师Umut Yama设计的折纸鸟灯具，就属于变形的人化形态，设计灵感来自于在树上休息的小鸟。折纸鸟栖息在黄铜树枝上，清风袭来，小鸟会自然摆动，充满活力。此设计采用了常见的纸、黄铜、钢等材料，既有雕塑般的独特形态，又具有照明使用功能，是形式与功能的完美结合（见图2-16）。

综上所述，人类是自然界的一个组成部分，人类一切有形的文化，都取之于自然界，都得之于大自然的启示，人们应与自然和谐相处。人类拥有着无限的创造力和不断创新的精神，许多设计师的设计灵感都来自于大自然，设计师充分发挥创造力，从自然中发现美的元素，并将它进行抽象衍变、归纳、组合，创造出许多叹为观止的立体形态。

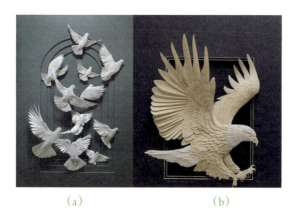
（a） （b）

（c）

图2-15　3D剪纸

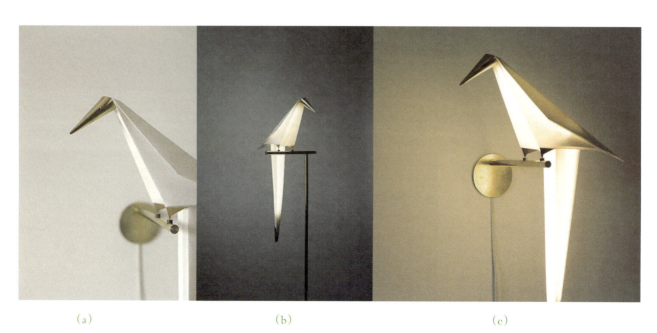
（a）　　　　　　　　　（b）　　　　　　　　　（c）

图2-16　折纸鸟

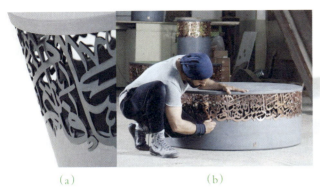

图 2-17 阿拉伯字镂空图案凳子

第三节
形态的组合手法

任何形态都不是独立存在的，一个形态与另一个形态之间相互作用和影响是不可避免的。组合是存在于物质世界的各个方面的自然物质现象，要达到立体形态的创新设计，必须通过对立体形态进行加工来实现，主要有以下几种表现形式。

一、镂空

镂空是指在物体表面进行雕刻或挖洞，形成通透的立体效果，主要手法是在材料上采用雕刻装饰性的图案。

如黎巴嫩设计师 Iyad Naja，他将富有中东气息的阿拉伯字做成镂空图案，运用在混凝土凳子中，既突出材质特点，同时又表现了地域文化特征，是传统与现代结合的产物（见图 2-17）。

葡萄牙建筑公司 LOFF 设计的 Meltino 休闲空间，设计师的第一意图是在商场里的封闭空间建一间消减距离感的酒吧，采用镂空墙面手法，使休息的人们产生一种置身室内却身在户外的感觉，此设计点成为这间休闲吧的魅力所在（见图 2-18）。

由英国福斯特事务所设计的马斯达尔学院新校园，大部分外墙呈赭红色，运用传统伊斯兰建筑中的图案设计成镂空窗花，体现了整个校园建筑的地域特征（见图 2-19）。

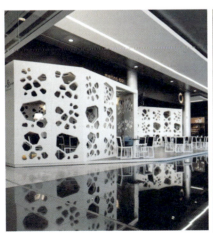
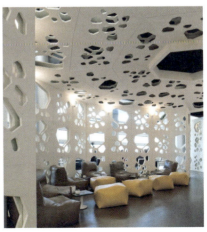

图 2-18 Meltino 休闲空间

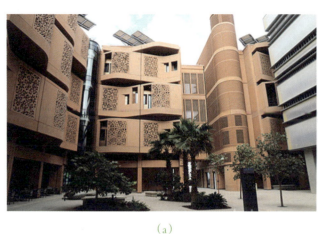
(a)

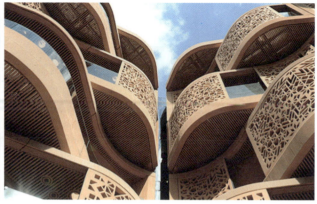
(b)

图 2-19　马斯达尔学院新校园

二、编织

编织是把条状物的物体互相交错或勾连组织起来的一种造型手法，目前频繁地应用在现代设计中。新颖的材料、多样化的工艺使这个形态的设计手法不断变化和创新。

Entropika 设计实验室制作的公共艺术作品"Weaving Walls"将传统工艺用现代的形式表现出来，并与城市景观融合在一起（见图 2-20）。

位于日本福冈某木材回收公司的办公室也利用了编织的方式，建筑墙与天花外层是玻璃的，内部覆盖上一层编织木条。这种材料使办公室热量降低，减少对空调的依赖；白天光源变得柔和，节省了能源消耗（见图 2-21）。

伦敦设计师 Veega Tankun 将传统编织技术与现代的时尚审美结合，大胆利

"Weaving Walls"编织墙是对波兰当地历史悠久的编织传统的致敬，旨在把传统用现代的形式表现出来，并与城市景观相结合。

(a)

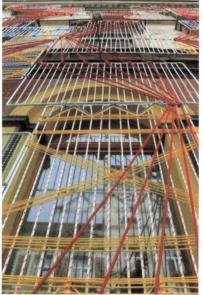
(b)

图 2-20　Weaving Walls

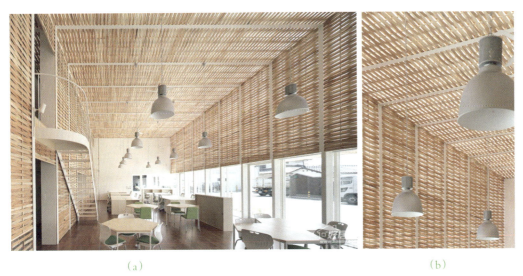

图 2-21　某木材回收公司办公室

用颜色和特殊形态为家居生活增加了乐趣。通过特殊的木制框架设计,利用编织打结的方法固定"麻花",既独特又具有足够的舒适度(见图 2-22)。

三、变形

变形是指设计师按照自己的创作需要,有目的地改变客观对象的常规形态,创造有强烈表现力艺术形象的造型方法。常见的做法有:① 改变比例,即拉长或缩短物体,夸张物体的特点,使其更加生动形象;② 错位组合,改变正常位置重新组合、扭曲,使形体柔和、富有动态;③ 膨胀,表现内在的扩张,增强弹力和生命感;④ 倾斜,产生不稳定的动感和趋向等。变形后的形态常常表现出旺盛的生长力和强烈的感染力与体量感。

吉隆坡升喜廊购物中心由 Stephen Pimbley 改造设计,是吉隆坡最具标志性的购物商场。商场店面采用玻璃和石板组成的水晶状外层,实心结构和透明玻璃不

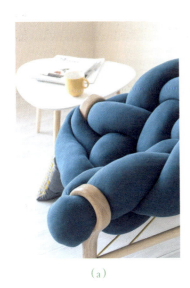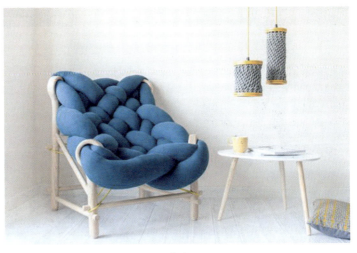

图 2-22　编织椅

Stephen说:"与吉隆坡许多沿街的商场不同,我们设计的升喜廊新立面与公共区域牢牢地结合在一起,通过大量的客流与这一区域发生了有价值的视觉联系。我们为升喜廊设计了一个'灯塔',庆祝着其与城市的关系。"

断变化,通过连续的店面产生有趣的视觉效果,使升喜廊购物中心在周围众多商场中脱颖而出(见图2-23)。

Dynamic的变形房屋是由英国建筑师戴维·格伦伯格和丹尼尔·伍夫森设计的。它能灵活地变形为8种不同的稳定结构来适应不同的季节。无论春夏秋冬,还是白天黑夜,都可以随时转动房间。在炎热时,可以将厚体外墙折成玻璃内墙作为外立面,门与窗户也可互换,反之亦然。如若想随时沐浴阳光,早上即可坐在朝东的室内,而中午让该屋子转向南面,下午则向西转,根据人的不同需求改变房屋的动向(见图2-24)。

OFIS建筑事务所在白俄罗斯设计的足球场,以膨胀多孔的独特环形外立面为特点,通过气泡状的窗户来显露网格型的架构,建筑表皮的气泡状洞孔与地平面相接,形成了足球场地入口(见图2-25)。

四、解构

解构是指把一个整体形态分解成若干基本形进行再构成,解构的设计手法多元化,它要求逆向思维,将造型的各个元素进行拆分再组合,从而形成新的形态结构,如分割、消减、撕扯、剪口、挖孔、劈凿、刮锉、刨削、拆卸等。

位于智利巴塔哥尼亚的Aonni矿泉水厂由建筑师丹尼尔Bebin和托马斯·萨克斯顿设计。该建筑是分离的,而且建筑

(a)

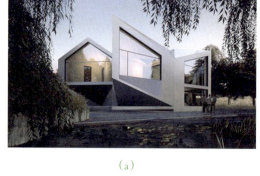

(a)

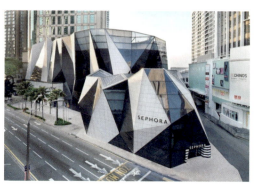

(b)

图2-23 升喜廊购物中心

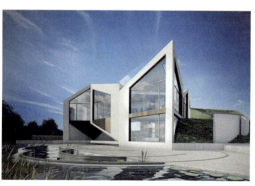

(b)

图2-24 变形房屋

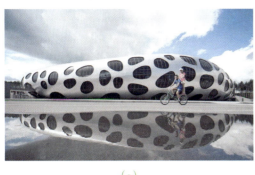
(a)

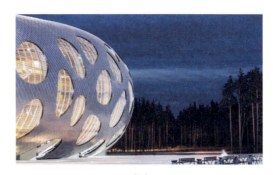
(b)

图 2-25　白俄罗斯足球场

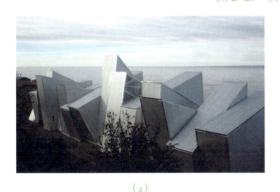
(a)

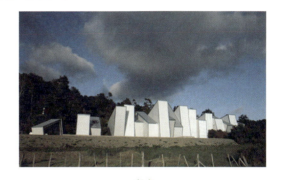
(b)

图 2-26　Aonni 矿泉水厂

结构可以再利用，确保其材料在建筑中的一个长生命周期（见图 2-26）。

位于柏林的犹太博物馆由丹尼尔·利伯斯基设计，他将馆内设计成曲折的通道、窗户，沉重的色调和灯光，隐喻犹太人在德国不同寻常的历史和所遭受的苦难，给人以心灵及精神上的震撼（见图 2-27）。

五、组合

组合是通过组合和重建简单的形体，构成复杂的形体。组合的方式可以是重复、渐变、特异、对比等，组合体向四面八方伸展，其注重各个形体之间的均衡、纵横交错、对比统一。组合设计的形式，可以是采用自然、简洁的方式，将相同或近似的形态堆积重叠，具有朴素的美感；也可以是自由组合式，这是一种不规则的合成，可以产生丰富多变的效果，具有千姿百态的视觉美感。

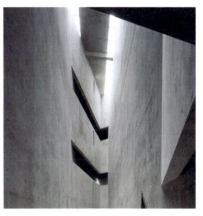
(a)

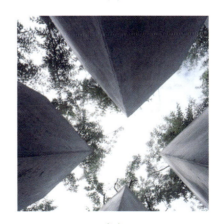
(b)

2-27　犹太博物馆

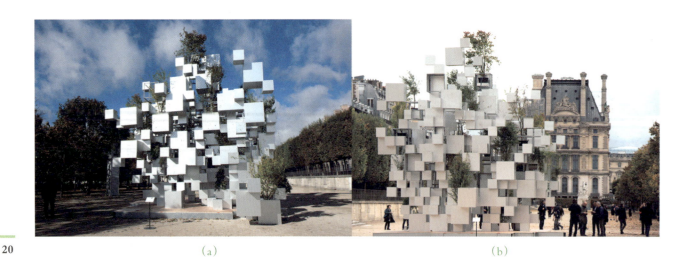

图 2-28 雕塑《许多小立方体》

图 2-29 CO 大厦

日本建筑师藤本壮介在巴黎设计了一个小型的纪念装置，这个名为《许多小立方体》的雕塑设计由一系列漂浮着的小立方体组成，摇曳的阴影和光线组成美妙的韵律，仿佛阳光透过茂密的树叶间隙投下的光影。这些小立方体通过相互彼此连接，看起来像悬浮在半空中，形成了视觉上轻盈飘渺的建筑作品，具有一种全新的空间体验（见图 2-28）。

黎巴嫩建筑师 Kaloustian 设计的 CO 大厦，应用堆叠组合的方式设计办公空间，各个办公楼可以有个性设计，通过重复和统一的对比，使城市空间独立的办公用房产生新的类型（见图 2-29）。

位于泰国曼谷由 Junsekino Architect and Design 事务所设计的 Ngamwongwan 砖屋，由于地域特征，采用了将中间留出间隙的双层墙壁的设计，起到了很好的隔热效果，所用的土壤也有吸热、散热快的特点（见图 2-30）。

六、仿生

仿生是以自然界的形态作为设计对象，有选择地应用，以进行一种模仿、变形、抽象的形式设计，经过夸张、简化、秩序组合等创作手段，可以构成各种装饰美的人工形态。

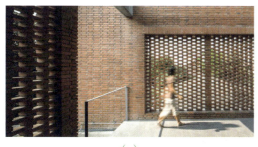

(a)

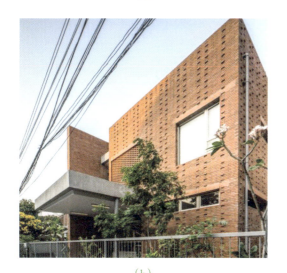

(b)

图 2-30 Ngamwongwan 砖屋

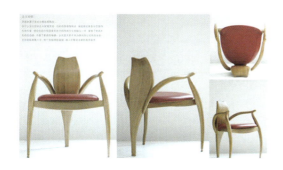

图 2-31 仿植物造型椅

设计师蔡恩德的设计提取明式家具的元素，巧妙利用植物的特点，将仿生的外形和东方的传统文化融为一体，个性独特的造型既丰富了家具的情趣，又给人们带来全新的视觉感受（见图 2-31）。

瑞典设计师 Makus Johansson，以海洋生物为灵感，在创作章鱼灯系列时尝试了多种材料和技术，在制作过程中，设计师将高温定型的材料固定在木质的模具中，并达到最终要求的形态（见图 2-32）。

法国著名工业设计师 Marc Venot 设计的儿童家具，整体由两个大象头部造型的椅子和一个类似大象身躯和四肢的桌子构成。设计师利用仿生的手法吸引小朋友的注意，简洁的弧面造型，不仅体现家具的舒适性，还能够对儿童起到很好的保护作用（见图 2-33）。

七、错视

错视是指眼睛在观察事物时出现与实际不符的偏差，甚至是对物体的大小、形状、色泽以及明暗关系判断错误的现象，3D 电影就是一种错视的反映，可以通过

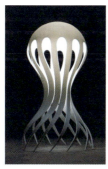
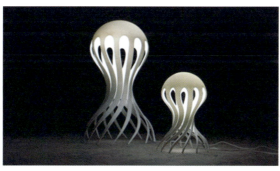

(a) (b)

图 2-32 章鱼灯

> 章鱼灯象征着在漆黑阴冷的时空里，明亮灯光给人们带来的光明与希望，造型轻盈，充满灵动之感。

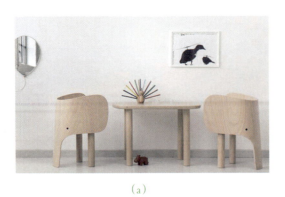
(a)

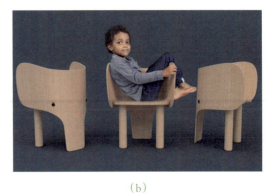
(b)

图 2-33 大象桌椅

光影、重叠、视点变动、空间进深、静止和运动等手段产生错视。错视的目的不是杂乱形成的错误，而是以对立统一的视觉效果为指导，通过对比使形态特征更加强化，在统一中改变创新视觉效果，它所带来的矛盾能吸引人的注意力。

保加利亚设计师 Victor Vasilev 设计的无形水槽，透明的几何形玻璃水槽镶嵌在大理石的方块水槽上，仿佛切割了坚硬的大理石，使设计充满张力。从侧面看过去，只会看到直角的线条悬浮在空中，形成奇异的错视感（见图 2-34）。

日本设计工作室 Nendo 以"细黑线"为主题，带来了一个有趣的错视感家具组合。当我们在某个恰当的角度观看时，三维实体的家具却给我们带来了二维画面的感觉（见图 2-35、图 2-36）。

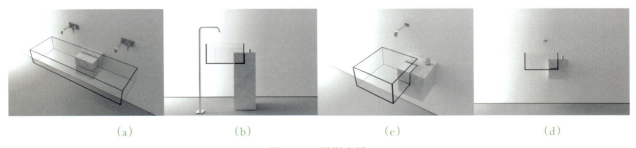
(a) (b) (c) (d)

图 2-34 无形水槽

图 2-35 错视感椅子

图 2-36 错视感桌子

本 / 章 / 小 / 结

本章解释了立体构成形态的含义及分类,并对其组合手法进行了分析。立体构成是由二维平面形象进入三维立体空间的构成表现,在应用中要注意区别于平面构成,注意三维的实体形态与空间形态的构成,但也要与平面构成有所联系,它们都是一种艺术训练,引导设计师去了解造型观念,训练抽象构成能力,培养审美观。

思考与练习

1. 比较分析 5 种自然物的形态特征,说明形态与环境及生长方式之间的关系。

2. 比较分析 5 种人造物的形态特征,说明其形态与材料、功能、环境、结构、使用者及文化、宗教等之间的关系。

3. 根据所学的形态组合手法,设计出自己的立体构成设计。

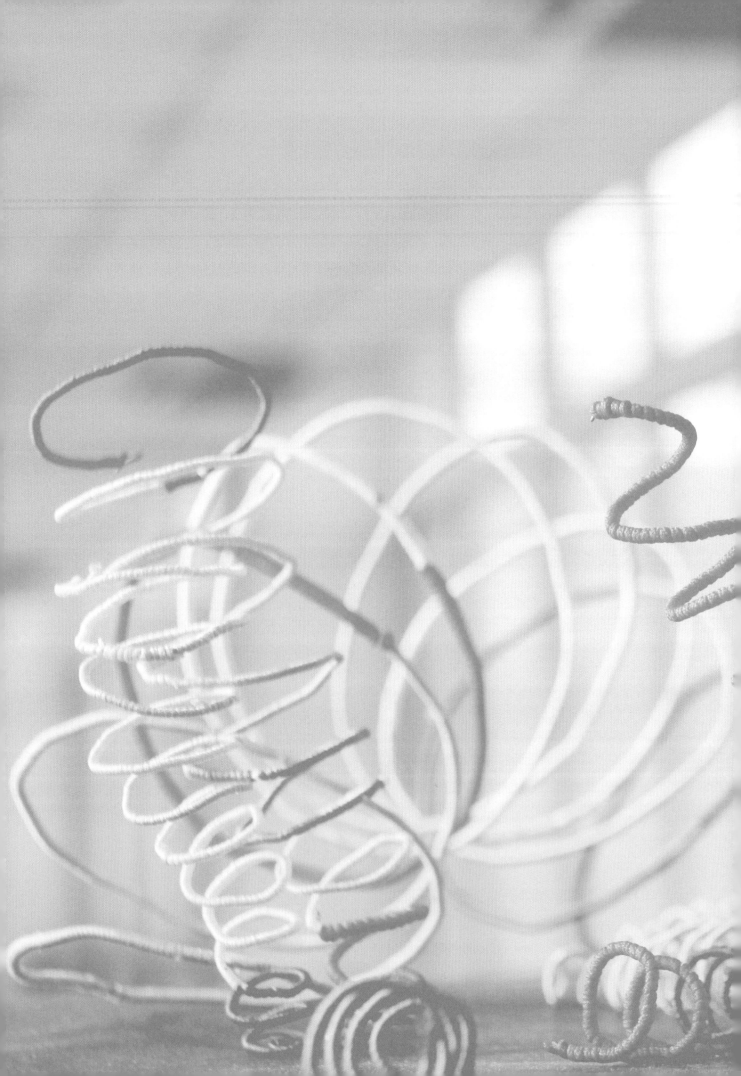

第三章
立体构成的构成要素

章节导读 立体构成的基本构成要素主要有点、线、面、体、空间、色彩、肌理等。本章分别介绍各要素的概念及含义、分类、表现形式和表现手法，以及如何将这些要素灵活地运用到立体构成设计造型中。

宇宙万物中的任何形态都可解构成点、线、面、体等基本要素。立体构成主要以这些基本要素作为形态的基础，研究其视觉语言与规律，以及在设计中的应用与影响。这种构成除了体现在形态本身外，还应重视欣赏者的视觉感受、心理感受等。根据立体形态的特殊性，可将其分为形态、机能、审美三个要素。形态要素是指构成形态的必要元素，如点、线、面、体、空间、色彩以及肌理等；机能要素是指形态在组织机构中所具备的功能；审美要素要求综合各要素，呈现出独特的造型美感。

第一节
点、线、面、体

形是构成形态的必要元素，它包括物体的外形、相貌和物体的结构形式。构成形态的基本要素包括点、线、面、体等基本要素。

一、点

1. "点"的基本概念及含义

"点"是构成一切形态的基础，是造

型形态中最基本的元素。几何学中，点是一种看不见的实体，没有面积、大小、方向、长度、宽度等特征，只用来表示位置。而在立体构成中，点的存在有相对性，具有长度、宽度、深度这些特征，是三维空间的实体。大到夜空中的星星，小到衣服上的纽扣、海滩边的沙砾（见图3-1），这些都可以理解为点的形态。

立体构成中点的概念不是绝对的，它只是一种相对的比较，例如篮球相对于篮球场而言是点，被人抓在手上则是一个有体量的球体；而地球相对于整个宇宙只是一个微小的点（见图3-2）。所以，点的形成无关于它的大小、形状、色彩，而是由它周边的环境所决定的，只要它与周围其他事物相比具有凝聚视线、表达空间位置的特性，我们就可以称之为点。

2."点"的形态与分类

在立体构成中，点不是孤立存在的，而是一种相对的概念。这种相对性的点可以是实在的现实形态，我们可称之为实点；也可以是现实形态和空间位置相互关系而形成的抽象概念，可称之为虚点。

（1）实点

实点指在形态构成中以现实形态呈现出的点，是相对于整个周边环境比较弱小的单位。如大海中的小鱼、天空中的飞鸟、夜空中的烟花等都具有点的特征。在一定范围内，不管是什么样的物质材料，只要其构成面积较小、体量较弱的视觉形态，都属于实点的范畴（见图3-3）。

（2）虚点

在视觉关系中，虚点是一种抽象概念，只能借助现实形态在空间位置上的相互关

图3-1 沙砾所构成的点形态

(a)

图3-2 宇宙中，许多行星以点的形式存在

(b)

图3-3 自然界中的点形态

系而被人感知，如起点、顶点、中心点等。虚点不占有空间，更不具有材料、形状和色彩等具体物质特征。只要以零维度空间使人意识到其存在的抽象位置，都属于虚点的范畴。

点的构成具有多样性，这些多样性是由于点的大小、亮度以及点之间的距离不同产生的。根据点的排列方式，还可以将点划分为有序点和无序点。有序点指规则排列分布的点，是一种简洁、理性的象征。无序点的形态可以赋予空间生动、变化和联想，指没有规则、随意、自然分布的点，如自然界中纷纷坠落的雪花、树上掉落的落叶等，都是无序点的形态，具有灵动、自然、变化的视觉特征。

3. 点的性质与作用

点作为现实形态，其表现形式无限多样，所发挥的作用也极其丰富。"万绿丛中一点红"说明了点的独立性，绘画中的点彩派作品表达出点的错觉性。除此之外，点还有定位性、活跃性等性质。点的以上性质使其在现代艺术及其构成设计中具有独特魅力。

（1）点的独立性

空间中，点的存在具有相对性，点形态的成立取决于它与空间的比例关系以及与其他物体之间的比例关系。点只有在产生对比的情况下才会存在，这种对比性，使点在一定程度上具有视觉冲击力，容易形成视觉中心被人感知，并在心理上造成一定的紧张感和张力感。

（2）点的定位性

点在立体造型上的特点是用来确定位置，因此点在构成中具有定位性。点可以作为平面或空间的中心，这种定位性建立在人的心理特征的基础上。如，对于大海来说，海上航行的轮船是以点的形态存在的，天空中的飞机同样也以点的形式存在（见图3-4、图3-5）。这种形态表达了点的空间位置特征。

（3）点的活跃性

点是立体构成中最活跃的形态要素。它在空间中的不同位置会带给人不同的心理感受。点居中能吸引注意力；点的位置在上方时，则有重心上移的感觉，产生不稳定感；点偏下时会给人安定、踏实的感觉，但容易被忽略。两个大小不同的点会产生动感，这是因为人的注意力首先集中在突出的一方，然后再向劣势的一方移动。点可以带给人们安定、漂浮、平静等心理感受。

图3-4　海上的轮船表达出点的定位性

图3-5　天空中的飞机以点的形式存在

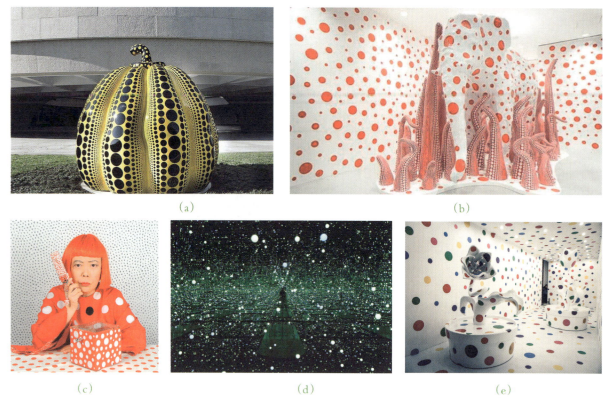

图 3-6 草间弥生的斑点艺术

> 草间弥生的创作被评论家归类到相当多的艺术派别,包含了女权主义、极简主义、超现实主义、原生主义和抽象表现主义等。但草间将自己描述为"精神病艺术家"。

（4）点的空间性

平面中多个点聚集会形成面，当点从平面向空间延伸时，则会形成立体形态和空间形态。随着点数量的增多，以及在空间中的无限延伸，人们可感知到点的空间性。如南极洲大陆上的企鹅群，在空间中以点的形式错落有致地分布，产生较强的空间感。设计中也常用到点的空间性特征，景观设计中道路两旁规整排列的植物，会给人以无限的延伸感。

（5）点的错觉性

不同尺寸、不同形状和不同密度的点会使人感知到不同的形态，这就是点所形成的错觉。日本艺术大师草间弥生，是将点的错觉性表现得淋漓尽致的典范。她改变点的固有形式，将点看成细胞、分子、种族这些生命中最基本的元素，并在这些点间制造一种连续性，营造出一种无限延伸的空间感，给人无法确定真实世界还是幻境的视觉效果（见图 3-6）。

4. 点的立体构成方式

立体构成中，点是与具体周围的环境要素相联系的概念。如果脱离了环境来讨论点，则失去了点应有的意义。

点因其形态大小的特性，在立体构成中的表现力较弱，一般借助于支撑物构造形体。如通过硬质材料为支撑，或借助软质材料进行悬挂等（见图 3-7）。纯点材的构成往往借助于单点的重复构成来塑造形体，所构成的形态具有淳朴的自然美、粗犷美。如烟花，就展现了点的构成，通过点的积聚造成强大的视觉冲击力。产品设计中利用单点的重复构成可创造出不同形态的家具（见图 3-8）。

(a)

(b)

图 3-7　点与软质材料的结合

(a)

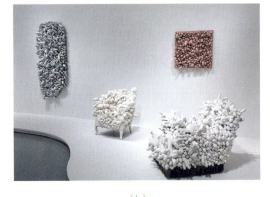

(b)

图 3-8　点在产品设计中的应用

二、线

1. 线的基本概念及含义

线是点连续运动的轨迹，点的移动方向变化，会产生曲线与直线的差异，朝一个固定方向移动的点则为直线，在移动过程中不断变换方向则为曲线。不同方向与节奏的变化，形成了多样的线形态。与点的静止不同，线是由点的运动产生的。因此，线往往具有活跃、异变的视觉特征。随着位置、长度、粗细、方向等属性的改变，线会呈现出无穷无尽的变化。

几何学中，线只有位置及长度的特征，没有宽度和厚度。与点相比，线的表现形式更为丰富，因此，线在立体构成中具有很重要的作用。线元素通过不同形式的组合，可以在空间中营造出一种轻巧、灵动、优美的视觉效果（见图 3-9）。此外，线可以是形体的骨架，成为结构体本身，也可以是形体的轮廓，将形体与外界分离开来（见图 3-10）。

2. 线的形态与分类

线具有多样的形态和丰富的情感，根据其性质可分为直线、曲线、折线。

（1）直线

直线给人简洁、目的性强的感觉。直线可以细分为水平线、垂直线和倾斜线。水平线可使人联想到地平线、海岸线，具有静止、安定、平和的视觉特征（见图 3-11）。垂直线具有严肃、庄重、挺拔向上的性格，如帕特农神庙的石柱（见图

(a) (b)

图3-9　线的巧妙运用使空间呈现出灵动、优美的视觉效果

(a)

(b)

图3-10　线可以塑造形体成为形体本身

3-12）。垂直线和水平线都给人以稳定感，在物质形态构成中起到稳定、规范、调和的作用。倾斜线具有动态的形态要素。

（2）曲线

曲线给人柔软、温和、优雅的感觉，具有丰富的变化，有一种弹力和动感。根据曲线的视觉特征，还可以将曲线分为几何曲线和自由曲线。几何曲线较为规范，呈现出一种严谨、理智、明快之美；自由曲线则显得自然，主要表现为伸展、圆润而有弹性，极富人情味。在立体构成中，曲线的恰当运用，可以使形体产生鲜明的节奏感和韵律感。

（3）折线

折线是按照几何角度转折的线，每一段都是一条单独的直线，两条直线间有折点。折线有刚劲、跃动之感。折线的方向

图 3-11　海岸线使人感到平静

图 3-12　帕特农神庙的垂直线

图 3-13　折线具有律动感

图 3-14　折线在产品设计中的运用

上具有可随意变化的特点，且具有律动感，因此在造型中折线的恰当运用能增强造型的视觉冲击力（见图 3-13、图 3-14）。

不同形态的线会表现出不同的性格特征，给人以不同的心理感受。粗线给人以刚强有力的感觉，而细线会给人以纤细、柔弱之感；光滑的线条让人感到细腻、温柔，质感粗糙的线条则让人感到粗糙、朴素。因此，立体构成中，不同线的选择对构成形态的表达效果有很大的影响（见图 3-15、图 3-16）。线在造型中具有特殊的地位和作用。线的多样性和它所表现出的性格特征，使它能存在于任何形态中。在艺术设计的许多领域，线都是重要的形态要素。

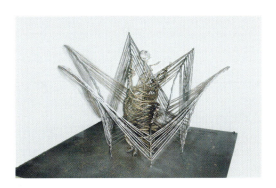

图 3-15　细线给人锐利纤细之感

图 3-16　粗线具有稳重感

3. 线的性质与作用

（1）线的界限性

线是由点的连续运动产生的，具有分割、围合的作用。线可以划分空间和分割区域，给物体以明确的边界。比如道路交通的规则线都是线的界限性在起作用（见图3-17）。万里长城这条豪迈绵延的曲线，起到划分疆土的界限作用（见图3-18）。设计中也常用到线的限定性，运用线状给人以暗示，将大空间划分出不同的功能区域。

（2）线的导向性

线因起点和终点位置的不同，而具有一定的方向性。我们可根据起点和终点在空间中的位置所形成的角度变化，判断出线的导引方向。就像是地图中的箭头指示，提示出不同方位的点，给人们以引导性。

（3）线的表形作用

线对客观事物的表达具有简洁、明确的特点，它舍弃形态中琐碎的形状，彰显事物最本质的形态特征，是对形态的一种高度概括。任何客观事物都有自己独立的形态，人眼正是借助物体的轮廓线来感知事物的大小、形状的。物体边缘所形成的线可将物体与背景分割，因此线具有分割性。如衍纸艺术就是通过线条的卷曲缠绕表达出事物的本质特征，并渲染出不同的氛围（见图3-19）。

图3-17 线的界限性

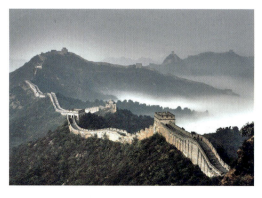

图3-18 延绵起伏的长城

(a)

(b)

图3-19 衍纸艺术中线条的表形作用

（4）线的表意功能

线不仅具有表现事物外形轮廓的作用，还可以表达出事物内在的情感。希腊柱式中多立克柱式、爱奥尼克柱式与科林斯柱式，就是通过线条的比例方式，呈现出三种柱式不同的内涵。多立克柱式较粗壮宏伟，柱身表面从上到下都刻有连续的沟槽，因此被称为男性柱。而爱奥尼克柱式则柱身较长，上细下粗，富有精致的雕刻，给人一种轻松活泼、自由秀丽的女性气质。科林斯柱式相对于爱奥尼克柱式柱身更为纤细，但装饰性较强，给人一种华丽纤巧的美感（见图3-20）。

4. 线的构造方式

线是具有长度和方向的形态要素，从形态上可分为直线和曲线。直线给人的印象是坚硬、有力、明快、锐利，使人感受到速度感和紧张感；曲线给人的印象是柔软、丰满、儒雅、轻快，使人感受到自由和动感。

立体构成中线的表达往往借助于材料。线材是具有长度、宽度、方向和厚度的材料，以方向感、流动感、飘逸感和韵律感为特征。与几何意义上的线不同，线材不仅有曲直之分，还有软硬之分。硬线材具有一定的强度和支撑作用，包括金属、木材、塑料、玻璃等。硬线材可作为软线材的框架，而其自身进行组合变化时则是不需要框架的。常见的软线材包括毛、棉、丝、麻、纸、尼龙、橡皮筋、铁丝、铜丝等。软线材支撑力较差，但有较好的柔韧性，可塑性较强，常和硬线材交叉使用，用来辅助造型。

（1）硬线构成

硬线构成指运用硬质线材为主要构成元素。其主要的构造方式有垒积构造和网架构造。

a. 垒积构造

垒积构造指采用硬线材，按照一定的造型规律及艺术法则将线条一层层堆积起来，塑造出立体造型的构成。由于在水平方向没有固定的连接点，因此可以水平移动其中的部分节点，而随意地改变它们的组织状态和间隔大小，塑造出具有运动感、力量感、韵律感的立体造型（见图3-21）。

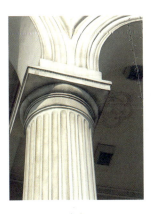
(a)

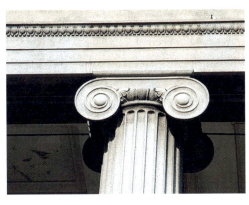
(b)

(c)

图3-20　线在希腊柱式中的表意作用

线作为一种共通的艺术形态，它与现代立体构成设计有着许多相通之处，都是围绕着实用目的而展开的，在创作中还要体现审美的功能的相互交触。

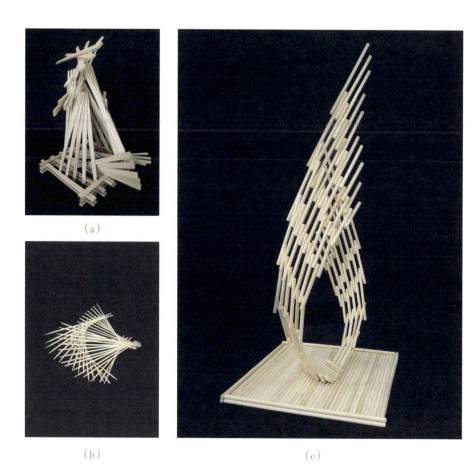

图 3-21　线材的垒积构造

b. 网架构造

网架构造指以线为主要构成元素，按照造型规律及艺术法则，在空间中进行组织构造，从而塑造出立体形态。网架构造可以直接用硬线组织构造，而软线材必须借助于硬线材搭出的基本框架，才能进一步组织。利用这些线框单元，通过相互的重叠、穿插、错位或垒积，来构成一种网架结构。网架构造具有一定的力量感和稳重感，在现实中有较多的运用，如建筑物中运用较多的桁架，它仅用六根硬线材组成正四面体，并且承受力量的能力较强（见图 3-22～图 3-24）。

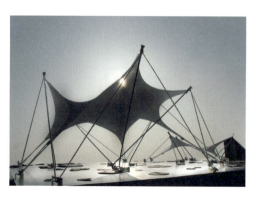

图 3-22　线材的网架构造

图 3-23　建筑中的网架构造

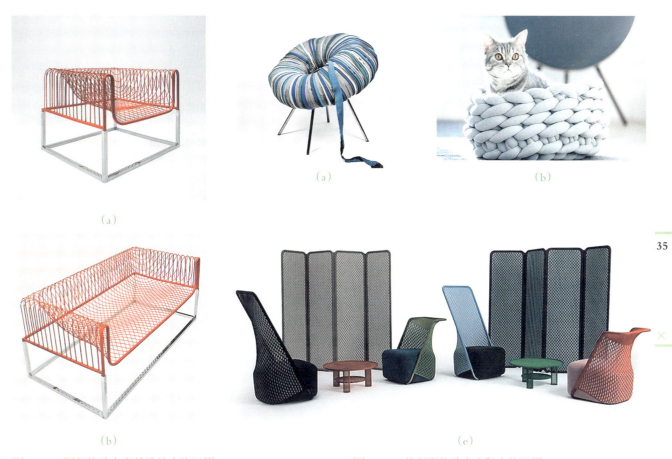

图 3-24　网架构造在产品设计中的运用

图 3-25　线织面构造在实际中的运用

（2）软线构成

软线构成指运用软质线材为元素，设计、塑造立体造型。线织面构造和结索构成都是软线构成的主要方式。

a. 线织面构造

线织面的建构常利用软线材作为移动的母线，沿着以硬线连接的刚性骨架线作为导航移动，构造出具有层次感、律动感的立体造型。在线织面构造过程中应注意硬材框架的坚硬程度和织网线的紧绷感、力量感，这样形成的三维立体效果会更加强烈。线织面的结构一般可分为圆锥形线织面、圆柱形线织面、螺旋形线织面、双曲线抛物面等（见图 3-25）。

b. 结索构造

结索构造也可称为编织构造。它运用软线材编织、结扣等工艺手段构造造型（见图 3-26）。在编结过程中，线材的间隙空间会改变立体形态的节奏和韵律。同时，通过硬材的框架支撑和软材的组织链接，建构出更多层次、更加丰富的立体形态（见图 3-27）。

图 3-26　编织构造在生活中的运用

三、面

1. 面的基本概念及涵义

面是线的移动轨迹，也可以指块体的断面、界限、表面的外在表现，任何具有面积的物体的外表都可以看作是面。几何学上的面只具有位置、长度和宽度，而无厚度。但在立体构成中，面是具有长度、宽度和深度的三维空间实体。

面的形态由线的移动轨迹所决定，直线平行移动形成正方形，旋转移动形成圆形，自由移动构成有机形，不同的轨迹演变出多种多样的面的外貌。但这些千变万化的面形态都离不开正方形、三角形、圆形这三种基本形。

2. 面的形态与分类

面形态分为几何形、自然形、有机形、偶然形平面等。由于形成面的形态不同，因此面形态也表现出不同的性格特征。

（1）几何形平面

几何形也可称无机形，其中方形、三角形、圆形是最基本、最常用的形态模式。它们都可以通过数学的构成方式而求得，因此几何形平面表现出简洁、明快、理性和秩序的感觉（见图3-28），如正方形给人以规则、秩序之美；三角形给人以尖锐、稳定之感；圆形则让人感到饱满、圆润，富于感性特征。

（2）自然形平面

自然形平面是由自然形态组合而成的面，如自然界的树木、花草等自然形态都可以作为面的基本元素，它们自由、随意、无拘无束，给人以生动、自然的视觉效果。

图 3-27　编织构造立体构成作品

（a）

（b）

（c）

图 3-28　几何形平面在设计中的运用

（3）有机形平面

有机形平面由线的自由移动而形成，是一种不可用数学方法计算出来的曲面。有机形平面具有生命的韵律和淳朴的视觉特征，给人以和谐、自然、充满生命力的感觉（见图3-29）。

（4）偶然形平面

偶然形平面是指自然或者偶然形成的形态，其结果无法被控制，表现出自由、随意、无拘无束的性格特征，如随意泼洒、滴落的墨迹或水迹，木头和理石的纹理，天空中飘动的云朵等，具有一种不可重复的意外性。偶然形平面在艺术品运用较多，如国画中的拓印，根据墨滴在水中构成的自然形态，从而形成独一无二的艺术品。

（5）几何形曲面

几何形曲面由几何形平面弯曲而形成，其形态也可以通过数学方式计算得出。几何形曲面与几何形平面的相同之处即都存在几何学中的规则性和秩序性；不同之处则是几何形曲面相较于几何形平面在三维空间中占据更多的空间，也由于曲线的贯穿作用而多了一分柔和及变化（见图3-30）。

图3-29 有机形平面在设计中的运用

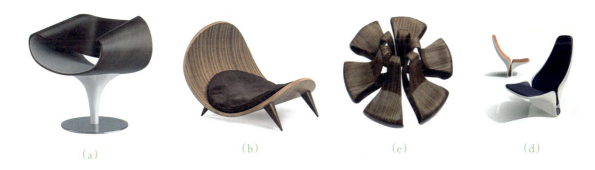

图3-30 工业设计中的几何形曲面

> 自由形曲面是汽车车身、飞机机翼、水果表面或波澜湖面等的曲面,是能利用初等解析函数来进行研究的面。

（6）自由形曲面

自由形曲面与几何形曲面相比,缺少了理性化的束缚,从而更加彰显出曲面的灵活、多变。如丝绸在风中飘动而形成的曲面,大海中泛起的波浪,都给人以自由生动之美（见图3-31）。

3. 面的性质与作用

因为面是线移动形成的轨迹,所以面不仅具有扩展性与充实性,同时从侧面或边界看还有线的轻快感和方向感。

（1）面的体感

面虽然单薄,但它可以通过卷曲、折叠、穿插、切割等方式在平面的基础上形成具有半立体浮雕感的空间层次（见图3-32）。设计中也常用面的卷曲折叠来表达空间。如澳大利亚的悉尼歌剧院,从远处看像海上的白帆,通过技术手段创造出面的弯折效果,从而营造出具有空间感的建筑实体（见图3-33）。

（2）面的量感

面的量感指面形态所占面积的大小。面在空间中占据较大的面积,给人以统领视觉的心理感受。面的量感可以通过大小、明暗、虚实等要素来进行控制和改变。

(a)

(b)

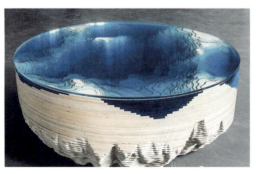

(c)

图3-31　自由形曲面的灵动之美

(a)

(b)

图3-32　纸经过卷曲构造具有体感

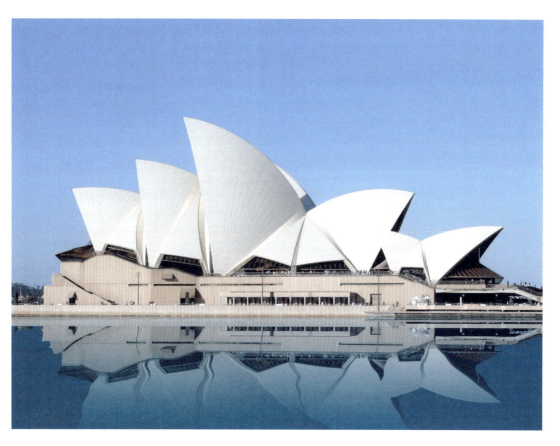

图 3-33　曲面建筑悉尼歌剧院

（3）面的虚化感

从造型学的角度来看，面有积极的面和消极的面之分。积极的面我们可理解为实际存在的面，由点或线的密集移动、点的扩大、线的宽度增加、体的分割界面而形成；消极的面指由点的集合、线的集合、线的交叉围合而形成的虚面。积极的面与消极的面是互为依存、相互转化的关系，在立体构成中对于形态的创造都具有重要作用。

4.面的构成手法

立体构成中面的表现形式极为丰富，材料也较为多样。面材既具有线材的轻薄感和方向性，还具有体的厚重感和整体感，同时还具有分割空间、限定空间的作用。面材在空间中的表达能力极为丰富，包括薄壳结构、曲面结构、弯折结构、层积结构、插接结构、柱式结构等。

（1）薄壳结构

薄壳结构与自然界中的贝壳或蛋壳较为相似，指利用面材的折叠或弯曲来构造形态，这种曲面结构与平面结构相比，具有较强的抗挤压能力。薄壳结构被广泛应用于现代艺术设计中，如建筑设计中一些大型剧场、体育馆、艺术馆的屋顶都常采用薄壳结构（见图 3-34）。工业设计中的蛋壳椅采用的也是薄壳结构（见图 3-35）。壳体的曲面形态有着有机形态自由变化的属性，给人以生命感的体验。

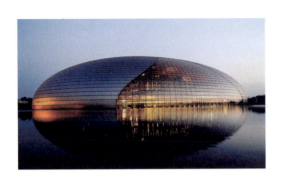
图3-34　建筑设计中的薄壳构造

图3-35　蛋壳椅采用薄壳构造结构

（2）曲面结构

平面的扭转会形成曲面，从而实现了平面向立体的转化。对平面型材做各种不同的切割后，将切口处进行拉伸、翻转和弯曲，可以获得各种效果的曲面形态，能表现出轻快、活泼的视觉特征。日常生活中曲面结构的形态较为常见，如空中飘扬的旗帜、节日里包装的彩带等。室内设计中的旋转楼梯也是曲面结构的形态，给人以自然流畅、轻快浪漫的视觉效果（见图3-36）。

（3）弯折结构

面在三个维度中进行弯曲和折叠，产生凸凹，必然会使面形态渗透并延伸至空间，建立起三维立体形态。面在空间中折叠的角度越丰富、变化越多样，产生的张力和磁场越强。但同时也要注意简洁性和连续性，混乱的、无序的交叉会影响形态的流动性和空间感的形成（见图3-37）。

（4）层积结构

层积结构是将造型元素一层层地堆积

> 蛋壳椅的设计者是雅各布森，来自丹麦的一位具有国际影响力设计师，他将刻板的功能主义转变成了精炼而雅致的形式，是"新现代主义"的代表人物之一。

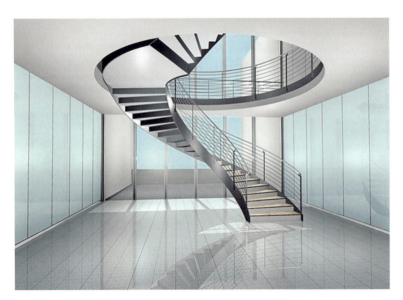
图3-36　旋转楼梯采用曲面结构

图 3-37　构成中的弯折结构

起来,从而建立起三维形态。在层积的过程中,应按照一定的比例有次序地进行排列和组合,可以是发射式、渐变式和重复式等排列方法,也可以在每一层的形态上赋予变化,表现出丰富的节奏感和韵律感(见图 3-38)。

(5) 插接结构

插接结构是将面相互插接、相互嵌置,从而建立成立体形态。这种结构易于拆装,可以实现由简到繁、由少到多的层次变化。进行插接的单元形态可以根据造型的断面或表面来设计,从而形成不同的立体形态。我国古代建筑的木构架结构和古代家具中的榫卯结构采用的就是插接结构原理。

(6) 柱式结构

柱式结构是在上下贯通的筒形结构基础上进行立体形态塑造的结构。柱体可分为三棱柱、四棱柱、多棱柱和圆柱等形式,在基本柱形的基础上,我们可以丰富柱形、柱头、棱线和柱面的样式,从而建构出多变的立体形态。如使两端的形状、大小和方向不同;使柱体或边线弯曲;对柱体表面进行剪切、折叠、凸凹和镂空等处理方式和手段,立体形态会产生出千变万化的效果(见图 3-39)。

四、体

1. 体的基本概念

体是三维空间的实体,具有长度、宽度和高度三个维度。从几何学的角度看,

(a)

(b)

图 3-38　构成中的层积结构

(a)　　　(b)

图 3-39　柱式结构

体是面的运动轨迹,是立体造型最基本的表现形式之一。体可以由面围合而成,也可以由面运动形成,当一个正方形按着一定的方向连续运动,其轨迹可呈现为一个正方体或立方体;当一个圆形以其直径为轴心进行旋转,其轨迹可呈现为球体;当多个面进行围合形成封闭的实体,其轨迹可呈现为多面体。

图 3-40　二点五维构成

2. 体的形态与分类

体由面的包围、闭合、运动而产生半立体、几何平面体、几何曲面体、自由曲面体、自然形体等。

（1）半立体

半立体构成也称二点五维构成,是平面向立体转化的中间阶段,指在二维平面中加工使平面形态产生一定的"厚度",进而向三维空间推进的过渡阶段。产生半立体的加工形式包括折叠、弯曲、切割等（见图 3-40）。

（2）几何平面体

几何平面体是四个或四个以上的平面以其边界线相互衔接在一起所形成的封闭空间,也可以是平面直线移动的结果。几何平面体包括正三角锥、正方体、长方体、多面体、棱柱体等。形体表面平滑,有直棱线,具有简练、大方、直率、庄重的性格特征。

（3）几何曲面体

几何曲面体可以由曲面的移动或平面、曲面的旋转所形成,如圆柱体、球体、圆锥等。几何曲面体既具有几何体的规范、理性、秩序等特征,同时还具有曲面形态的流畅、灵动、自由等特点,是感性与理性的综合体。

（4）自由曲面体

自由曲面体是由各种节奏的曲面围合而成的立体造型。形式较为多样,有自由曲面的回旋体、流线形体,多呈对称形态,给人一种流畅、运动、轻柔、延伸的视觉与空间感受。如扎哈·哈迪德的建筑设计,曲线形的外观打破了城市的枯燥,极具未来感,也成为设计师设计语言的标志（见图 3-41）。

扎哈·哈迪德的作品包括米兰的 170 米玻璃塔,蒙彼利埃摩天大厦以及迪拜舞蹈大厦。扎哈在中国的第一个作品是广州大剧院,北京的银河 SOHO 建筑群、南京青奥中心和香港理工大学建筑楼等都出自她手。

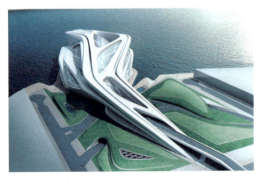

(a)

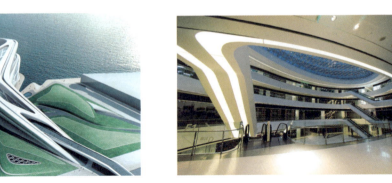

(b)

图 3-41　扎哈·哈迪德的自由曲面体建筑及室内设计

（5）自然形体

自然形体是指自然环境中，自然形成的一些偶然形态，具有无规律、偶然性强的特征。自然形体是不受任何束缚的形体表现，形成于外界自然力和内在抵抗力的双重作用，如经过地壳运动形成的山峦，经过河水长时间冲刷形成的鹅卵石。这些形体表现出自然界中的生命特征，给人一种淳朴、自然、亲切的感受（见图3-42、图3-43）。

3. 体的性质与作用

体形态既具面形态的特性，又具线形态的特性。此外，体形态还具有封闭性、重量感、重力感和空间感等特点。

（1）封闭性

体是由面围合而成的封闭实体，是具有长、宽、高的立体造型，与外界有明显的界限，因此具有封闭的属性特征。

（2）重量感

体块是封闭的实体，给人以重量感。大而厚的体块能产生深厚、稳重的视觉效果；小而薄的体块能给人以轻盈、飘逸的心理感受。

（3）重力感

现实空间形态中体块一定存在着重心，重心的存在使立体形态具有平衡性。无论是视觉上的平衡还是物质上的平衡，都可以找到体块的重心点。当我们观察判断出的重心与实际物体的重心不相符时，便会产生奇特的视觉效果和心理感知。

（4）空间感

三维实体与空间存在着相互依存的关系。房屋的建造过程中有了四壁，即有了空间，才有了房屋的作用。由此，在进行三维体块的创建过程中，必然要考虑到其形成的空间感受，也必须组织好实与虚的对比关系。

4. 体的构成手法

体是具有长、宽、高三维空间的封闭实体，具有厚重和充实之感。体块的材料包括石膏、陶土、橡皮泥、泡沫塑料和木块等。

块材根据表面的直与曲，会表现出或庄重或自然或简洁灵巧的视觉特征。块的基本构成方式有分割、变形、扭曲、粘贴、积聚等，立体构成中常用两种或两种以上方式综合运用。根据构成方式的特征大致可分为积聚构造和分割构造两种构成手法。构成中讲究形体的刚柔、曲直、长短、空间等因素的对比变化等。

图3-42　自然界中树木形成的自然形体

图3-43　沙漠形成的自然形体

(1) 积聚构造

积聚构造指以粘贴、叠合、穿插等组合方式对多个形体进行组合，构造出一种新的形态。积聚构造主要包括将单位形体相同或相似的形体进行重复组合，或将单位形体不同的实体进行变化组合。其中，重复形体通常采用线型、放射型、中心型和中轴型等组织方法，形成一种无限延伸的空间感，以及节奏感和动感。另外，具有对比的形体在构造方式上更为自由。在视觉平衡的基础上可采用、大小、动静、疏密、粗细、材质和色彩等因素的对比，集合成丰富的立体形态和空间层次（见图3-44）。

(2) 分割构造

分割构造是指对原形体进行切割、分割和重组等创造出新的形态，如等分、黄金比例分割、倾斜分割、曲面分割等（见图3-45）。此外还有一些自由分割，如分裂，分裂使基本形（原形）断裂开来，表现出一种生命力。分裂又是在一个整体上进行的，因此它具有统一感。

> 设计的目的不同，设计的形式不同，相应对空间的设计要求也不同，所利用的构成手法也不同。

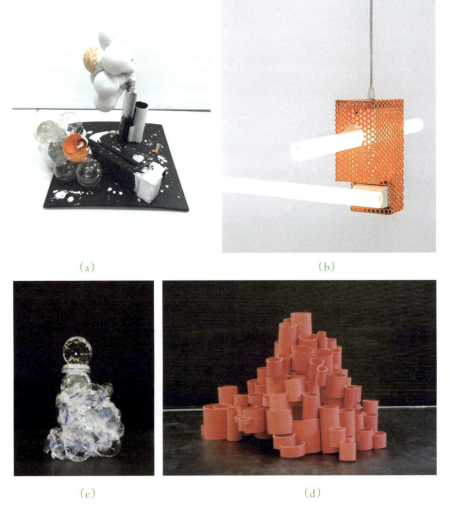

(a)　　　　　　　　(b)

(c)　　　　　　　　(d)

图3-44　积聚构造作品

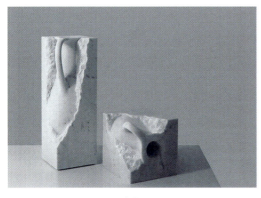

(a)

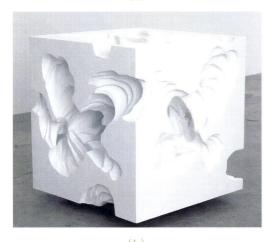

(b)

图 3-45　分割构造作品

第二节
空间

一、空间的基本概念及涵义

从哲学观点上讲，空间是无形态、不可见的，实体以外的部分都是空间。在艺术设计领域，空间是物质存在的一种客观形式，是指和实体相对的概念。空间是由点、线、面、体占据或围合而成的三维空间，具有形状、大小、材料等视觉要素，以及位置、方向、重心等关系要素。

二、空间的形态与分类

立体形态的不同组合方式会限定出不同的空间形态，形成不同的特征。根据媒介对空间的限定程度，空间一般可分为闭合空间、开放空间、中界空间。

1. 闭合空间

闭合空间，指空间中的主要界面是封闭的，视线无流动性。例如室内单体空间四面都是封闭的墙面，具有很强的限定性（见图3-46）。大小适中的闭合空间给人以私密、安全的心理感受，过小的空间会给人一种压抑感。

2. 开放空间

空间中的主要界面是开敞的，且对人视线的阻挡力较弱的可称为开放空间。例如建筑的室外空间庭院，大部分空间是露天的、没有界限的。开放空间具有开放性和延展性，给人以空旷的感觉。

3. 中界空间

中界空间指外部空间和内部空间的过

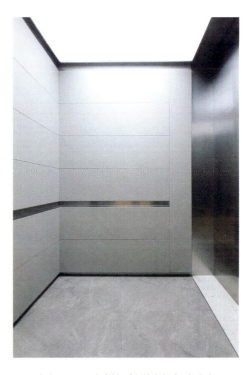

图 3-46　电梯间所形成的闭合空间

渡形态，也称灰色空间。例如建筑中门口的挑檐（见图3-47）。

根据限定程度和限定形式，内部空间还可以分为直线系空间和曲线系空间。直线系空间又可以进一步分为水平型空间、垂直型空间和斜型空间。外部空间根据它的限定性又可分为闭锁式空间、开敞式空间和半开敞式空间三类。

三、空间构成的组织方法

创造空间的方法，通常有减法和加法，以及综合运用，或根据一定的模式进行变化创造。

1. 减法创造

减法创造是指在空间形态的外形确定的情况下，对空间形态进行向内分割，形成新空间形态。减法创造利用切割、分裂等方式，使空间的基本形体发生变化，切割可以是直面切割、曲面切割或综合性切割（见图3-48）。切割后，所表现的是扭曲、

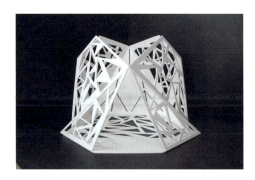

图3-48　空间构成中的减法构造

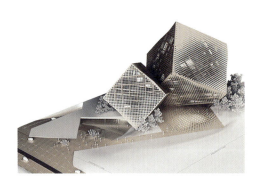

图3-49　空间构成中的加法构造

膨胀、分裂、倾斜、旋转、拼贴等视觉形态。

2. 加法创造

加法创造指将基本的单元形态进行粘贴组合。根据空间主题的表达意向，选择相关形态元素，建立空间组织形式，在相应位置和方向上进行基本单元空间形态的组合、累积和叠加，使基本形态进行有机排布，从而构造出良好的空间动线（见图3-49）。在这之中，形态排列的各单元空间的形态和大小的相对关系、各个形态之间位置方向的相对关系是构成良好动线的关键。组织形式可以是放射式、积聚式、框架式、轴线式。

3. 分割聚集

分割聚集是将以上两种方法综合使用。首先对基本型进行简单分割，然后将被分割的形体进行组合，构成统一、和谐的空间形态。

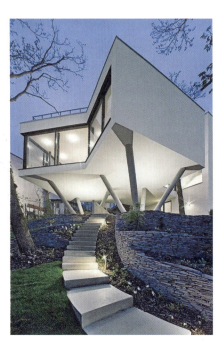

图3-47　建筑形成的中界空间

第三节 色彩

一、色彩的基本概念及含义

色彩是光从物体反射到人眼所引起的一种视觉心理感受。从字面意义上理解，色彩可以分为色和彩两部分，色是指人对进入眼睛的光并传入大脑所产生的感觉，彩是人对光变化的理解，具有多色的意思。

我们的生活中无处不被色彩所包围，宇宙万物中绝大部分物体都有其独特的色彩。色彩是我们认知形态的重要视觉要素之一，也是立体构成中非常重要的要素。

二、立体构成中色彩的性质与分类

立体构成的色彩指三维空间中物质形态的表面色彩，这些色彩在三维空间中会受到环境的影响，如在写生中，我们看到的物质的颜色，并不只是其本身的固有色，而是在实际三维空间中受周围环境色影响的结果。同时，在同一环境下，受灯光的影响，物体所表现出的颜色也会有所不同。因此立体构成中的色彩会受到空间中环境色、光影、工艺技术、材质本身等多种因素的影响。所以，立体构成中的色彩有它自身的特殊性，根据色彩的来源可以分为物体本身的色彩和人为处理的色彩两大类。

1. 物体本身的色彩

自然界中每一物体都有自己独特的颜色，是物体与生俱来的，具有自然、淳朴的特质。在立体构成中利用材料本身的固有色，既能很好地展现材料本身的质地美，又能带来清新自然、古朴的原始风味。因此在立体构成创作中，恰当地运用材料本身的色彩美，会得到意想不到的美感，如古铜色、木纹色能给人古朴的美感，人为的加工则会破坏色彩天然的淳朴感（见图3-50）。

2. 人为处理的色彩

在立体构成中，不同的色彩会带给人们不同的心理感受（见图3-51）。高艳

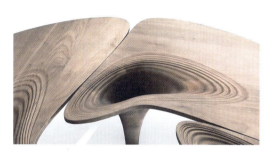

图3-50 木纹色的古朴美

(a)

(b)

图3-51 相同形态的不同色彩表现

> 色彩以明度、色相等属性作用于立体构成中，通过明暗、冷暖等对比方式塑造物体的立体效果，从而更好地表达物体结构与形态。

度的色彩会让人觉得活泼热情，如红色、黄色等；明度较高的色彩会让人觉得明亮、开阔（见图3-52）；明度较低则会使人觉得压抑、沉闷、庄重等。

因而，在立体构成色彩创作时，要综合考虑材料的固有色、色面大小、光源等因素，利用色彩所能表现出的感情效果，创作出更加符合主题的作品。在色彩上需要人为处理的作品，应考虑色彩作用于形态时的表现方法带给人的心理感受。

色彩的运用是立体构成中极有表现力的手段，色彩在作用于形态时有着神奇的魅力，一件平庸的作品可以利用色彩来加以改进；而造型生动、构思巧妙的构成形态通过色彩的艺术效应可获得更好的艺术效果（见图3-53）。但是，色彩的配置也不是随意的，不论是利用自然色彩还是人为色彩，只有经过深思熟虑和专业的判断后进行运用才能使作品锦上添花，获得更好的艺术效果。如北京紫禁城的红墙和黄色的琉璃瓦，经过人为色彩的搭配运用，在蓝天的衬托下，愈发凸显出皇家建筑的金碧辉煌（见图3-54），又如希腊的帕特农神庙，大理石的天然色彩和人工的雕刻和谐统一，彰显出神庙神圣庄严的气质。

总之，在对立体造型的材料进行色彩加工时，应综合考虑色彩之间的关系，色彩与形态、大小、方向等因素的关系，这样才能全方位把握色彩在立体构成中的使用和所呈现的艺术效果。

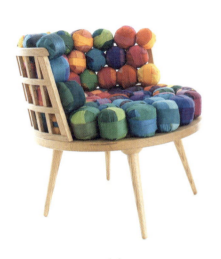

(a)

(b)

图3-52　明度较高的色彩的运用

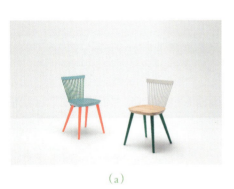

(a)

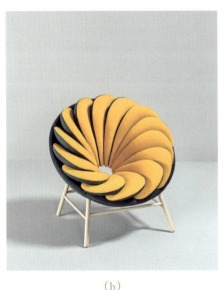

(b)

图3-53　色彩使家具形态更加生动

第三章 立体构成的构成要素

图 3-54 琉璃瓦烘托出金碧辉煌的视觉效果

第四节
肌理

肌理指物质材料表面的质感，是材料表面的纹理、构造组织给人的心理感知与反应。"肌"指的是装饰材料的原始质地，"理"则是材料纹理、位置、排列方式的安排和组织等。在立体构成中，肌理主要指的是触觉和视觉上的质地感，由于构成物质以及构成各物质之间的排列顺序、距离、疏密的不同，会呈现不同的质感纹理。如植物纤维、大理石、金属、木材会给人不同的肌理感受（见图 3-55）。

肌理一般通过人的视觉和触觉来感知，根据这一特征，可将肌理分为视觉肌理和触觉肌理。靠视觉观察就能感知到物质材料表面的质感，可称为视觉肌理。如大理石的肌理可通过大理石的花纹感知；云雾的肌理，通过视觉就可以感受到它的轻盈与柔软。视觉肌理并不限于平面的组织构造，不管是平面的还是立体的，只要是用眼睛就能充分感受到而不需要直接用手去接触的，都可称之为视觉肌理。触觉肌理指需要通过触摸感受的物质材料的表面质感，通过触摸去感觉物体的冷、热、软、硬、粗糙、光滑等性质，是带给人肌理感

(a)

(b)

(c)

(d)

图 3-55 不同材料的肌理感

受的主要手段。如树木表皮的粗糙感、金属与瓷器的肌理都能通过触觉感知得到。

肌理是认识、感知事物外在形态和质

感的重要因素，是物质材料的外貌特征。生活中，人们经常通过判断物质材料的表面肌理去判断它带给人们的心理感受。设计师在设计过程中应着重考虑肌理带给人们的情感效应，通过肌理的应用，展现新材料所带来的独特个性与魅力。

一、肌理的表现形式

1. 自然肌理

自然肌理指物质材料本身的纹理，具有真实感和天然特性。如树皮、麻布、沙粒、果皮壳上的纹路等，都属于自然肌理（见图 3-56）。

2. 人为肌理

人为肌理指通过人为的造型手法，如褶皱、刻痕、挤压、敲打、重新排列组合等手法，构成新的肌理效果，获得更好的造型形态（见图 3-57、图 3-58）。

(a)

(b)

图 3-57　生活中的人为肌理

> 肌理能将造型形态进行表面细节的处理，丰富形态造型，加强形态的立体感与质感。

(a)

(a)

(b)

图 3-56　木质材料的自然肌理感

(b)

图 3-58　设计中的人为肌理

二、肌理的作用

1. 肌理的立体感

肌理在形状和分割配置关系上的不同决定了肌理的立体感,在形态的表面和侧面分别用不同的肌理来处理,可增强造型的立体感和层次感,给人更立体的视觉感受。

2. 肌理的信息意义

肌理可以作为形态的语言符号表现和传达出不同的信息,在生活中会提示人们其作用和用途。在立体构成时,将触觉肌理布置在使用时常接触的部位,可以更好地发挥肌理的信息作用(见图3-59)。如瓶盖、门把手、开关按钮这些位置通过运用肌理可以指导人们对物体的使用。

三、肌理的表现手法

现代设计与立体构成中,肌理的创造单靠提取自然界肌理是不够的,要通过各种手段去创造肌理。绘画中通过变化笔的干湿、浓淡、缓急等,同样可以创造出肌理效果。国画中的拓印也是创造肌理的一种手法,运用木板、胶合板、布料、纸张、石板等,刻出不同的形状与花纹,变化颜料的干湿及按压力的大小涂抹于刻有花纹的物体,再拓印在纸上,创造出一种自然随意的视觉效果。肌理的创造方式较为多样,运用于艺术作品和立体构成中时往往会创造独特的美感。

为了更好地表达设计理念,在制造具有肌理效果的设计时,往往通过不同的方法来表达不同的视觉效果与触觉效果。

(a)　　　　　　　　(b)
　　　　　　　　　　(c)

图3-59　设计中肌理的运用

本 / 章 / 小 / 结

　　本章重点讨论了点、线、面、体及色彩、肌理等方面的立体构成基本要素。这些要素之间的关系是相对的，当超过一定的限度，就会改变原有的形态。如点材朝一个方向的延续排列便形成线材，线材平行排列可形成面材，面材超过一定厚度又形成块材，块材向一定方向延续又变成线材。在立体构成设计中要把握形态变化的尺度，以表现设计的形态构成。

思考与练习

1. "我的第一个立体构成作品"

用任何方法（折、切、卷、堆、贴等）随意构思或模仿现实生活中一件三维立体物品，设计制作成品。

2. 点构成设计的实例制作

（1）选择不同材质、不同软硬的点形态，进行三维形态的组建。

（2）充分利用点的材质特征，选择不同的表达手段进行组织。

（3）可以利用线、面等材料来辅助实现。

3. 线构成设计的实例制作

根据线构成的几种构造方式，选择不同材质、软硬的线形态，进行三维形态的组建。

4. 面构成设计的实例制作

完成折叠、切割、卷曲 2.5 维构成若干个。

5. 体构成设计的实例制作

选择 10 个以上的单体，运用块的任意一种或几种方式完成立体构成作品，要求构思新颖、形态优美、形式多样。材料不限，泡沫、KT 板，或者有规则造型的生活用品均可。

6. 空间构成的实例制作

根据空间构成的基本手法（分割、围合、抬起、下沉、顶盖、设立等），选用任意材料，完成一组空间构成作品。

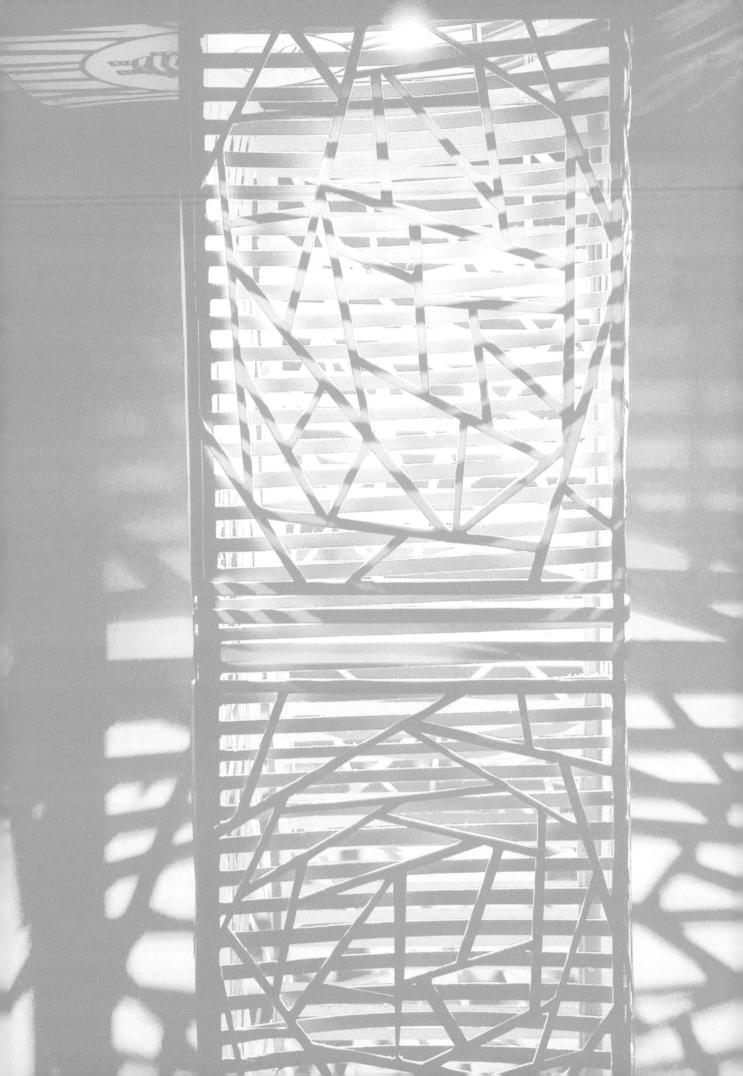

第四章
形式美法则

章节导读　形式美法则是人类在创造美的形式和美的过程中对美的规律作出的经验总结和抽象概括。本章主要叙述了其中对比与调和、节奏与韵律、对称与均衡、比例与尺度以及空间感和视错觉各自的最优化表达手法。

形式美所体现的是审美对象本身所包含的独立性内容,审美对象的相对独立性是形式美特定的存在表现。形式美法则是对相对独立性的审美对象进行再创作,旨在进一步对美的形式规律进行抽象概括和经验总结,以在形式美法则的探索路上发现更多美的艺术法则。

设计者对形式美恰如其分地应用与表现,契合了美的内在规律性在设计语言中的关键点。在立体构成中,点、线、面、体、空间、色彩、肌理等构成要素以形式美法则为依托,从上、下、左、右、前、后等不同视点表现三次元形状的重心、位置、方向与空间的视觉化、触觉化的造型设计(见图4-1)。

图4-1　多种构成元素的综合运用

丹佛艺术博物馆的设计者是柏林的建筑师Daniel Libeskind。用钛与玻璃制造的丹佛艺术博物馆已成为丹佛的地标性建筑。

在立体构成创造组合的过程中，可以运用对比与调和、节奏与韵律、对称与均衡、比例与尺度、空间感、视错觉等法则。设计师应充分运用形式美法则来表现审美对象的独立性内容，以达到美的内容与形式高度统一，以形成立体形态的构成美，在内容与形式中彰显立体美的艺术表现力（见图4-2）。

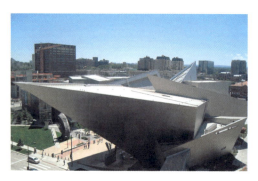

图4-2　丹佛艺术博物馆

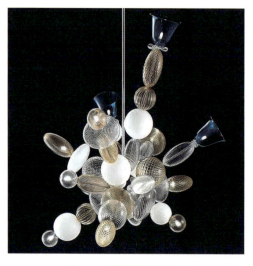

图4-3　共性中寻找个性

图4-4　同类设计元素的大小对比

第一节
对比与调和

对比是把具有相反、相对的设计元素，通过某一特定的表现手法呈现出互为参照的差异性效果。对比关系的存在是对设计元素和设计内容的凸显，旨在强调设计作品具有独特吸引力的设计语言表达。

运用对比法则能对同一介质或不同介质的虚实、大小、轻重、动静、冷暖、粗细等加以判断和界定。在设计领域，对比性是衡量美的标准之一，参照物是对比原则的前提，差异性是对比原则的基础。对比关系中的尺寸、形状、颜色、纹理、位置、方向等要素相互渗透、相互影响，在对比的个性中寻找共性，在共性中寻找对比的个性（见图4-3）。对比关系的共性与个性问题，在设计中无时不在，无处不在，充分体现了矛盾普遍性的哲学观。在立体形态中以不同层面的对比方式衬托形态的迥异特点（见图4-4），在视觉、触觉等感官层面上，突出设计的个性特点，提升设计作品的感染力与影响力，维系设计元素之间的相互对应关系。

立体构成中的对比关系通过形态对比的不同层面表现出来：形态中形状的大小、凹凸、直曲、宽窄、方圆、动静（见图4-5）；方向的水平、倾斜、垂直；位置的上下、左右、高低、远近、中心均衡、排列疏密（见图4-6）；色彩的冷暖、黑白灰、面积；肌理的纵横交错、高低不平、粗糙平滑（见图4-7）；材料的质地（干湿、软硬、纹理、厚薄等）。

一、立体构成中的对比形式

1. 大小对比

由不同或相同的多种元素或单一元素表达立体形态中的大小对比关系，大小对比效果的呈现可分为三种途径：一是元素本身的长短、高低、体积（见图4-8）；二是以同等大小的元素运用近大远小的透视关系，表达元素之间大小对比的差异性（见图4-9）；三是将前两种途径结合，将大元素缩小，小元素夸大，形成主体与陪体反常规的大小对比关系。

2. 凹凸对比

凹凸体现的是一种隐喻与明喻的相互对比关系，是被动与主动的交互关系，是包容与碰撞的矛盾关系。在半立体构成

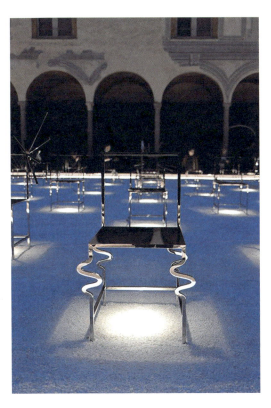

图4-5 形态的变化

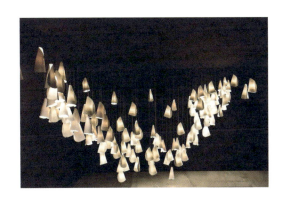

图4-6 位置关系的多样性

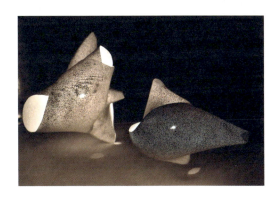

图4-7 肌理质感的表现

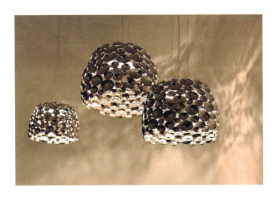

图4-8 元素间的高低错落关系（1）

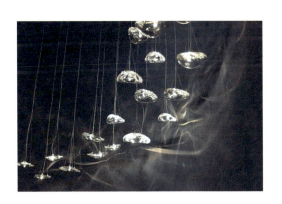

图4-9 元素间的高低错落关系（2）

（2.5维构成）中（见图4-10），选用纸张、泡沫板、木板等构成材料，辅以折叠、弯曲、切割拉引等构成方法，将平面的构成材料转换为在视觉与触觉上有凹凸感（立体感）的半立体形态。

3. 直曲对比

直曲对比会产生不同内涵的视觉属性和空间属性，无论是点生线的直线关系还是线生面的直线关系，都给人以视觉上的速度感与力量感，空间属性的上升感、倾斜感或下降感；曲线关系则给人视觉上的韵律感与柔和感，空间属性的丰富性和多样性（见图4-11）。在立体构成中，直曲对比关系的表达是多样性空间形态的前提，在立体形态中寻找稳定与韵律的契合点，在多样性中创造有生命力的立体形态（见图4-12、图4-13）。

4. 方向对比

立体形态中的基本形通过一定构成材料间的组合，在形与形之间形成多种方向性的对比，即水平、垂直、上升、倾斜等。在一个立体形态中，保持一种构成元素，将此种构成元素多角度地进行方向性的转换对比，实现一种构成元素在整体的立体形态中多元化融合，在对比中统一，在变化中对比（见图4-14）。

图4-10　半立体构成形态

图4-12　直线与曲线间的互生关系

图4-11　点、线、面的曲直变化

图4-13　直线与曲线间的韵律变化

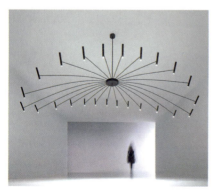

图4-14　构成材料的方向性变化

5. 位置对比

构成元素的放置状态是立体构成空间组织的阵列关系。在同一立体形态空间中，构成元素的放置点关系到立体形态的稳定、美观、层次等。单一元素间的位置对比主要有分散、聚集、疏密、秩序性或无序性以及光影关系影响下的相对位置对比等。多元素间的位置对比主要通过大小对比的相对性、数量的多少、元素本身的解构与重置等实现。无论是单一元素还是多元素间的位置对比，都旨在表现立体形态的空间变化与空间塑造（见图4-15）。

6. 色彩对比

色彩的冷暖对比是色彩对比中最主要的一部分。通常在冷色调的环境中，暖色调的立体形态为环境主体；在暖色调的环境中，冷色调的立体形态为环境主体。一个立体形态中，色彩关系的变化能提升立体形态中不同界面的对比关系。立体形态中黑、白、灰色彩界面的对比可以通过构成材料本体来实现，还可以利用光线在构成元素上的折射或反射关系，以达到预定设想的色彩对比效果（见图4-16）。

7. 肌理对比

在立体形态中，肌理是物质构成材料的纹理、组织、结构等特征与表现形式相结合的视觉触感和触觉质感的统一。肌理按材料的组织构造特征，可分为天然肌理（树叶的脉络、木材的年轮、大理石的纹理等）（见图4-17）和创造肌理（通过合成、冲压、雕刻等工艺手法设计制造出的特殊肌理效

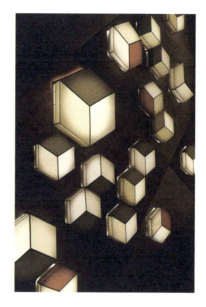

图4-15　位置关系对比

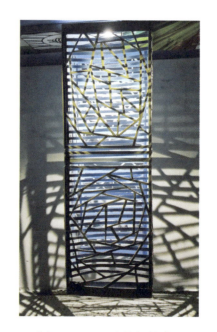

图4-16　光线中的色彩对比

（a）

（b）

图4-17　自然肌理

> 对比是差异的强调，造型要素存在大小的对比、凹凸的对比、曲直的对比、方向的对比等。同一作品中使用到对比的手法，能够使作品显得更加生动。

果）（见图4-18）。立体构成中肌理的不同表现手法，可以增强立体形态的层次感和立体感。肌理造型的细节或大面积处理，使得设计作品与设计者、欣赏者之间搭建起视觉和触觉的肌理语言桥梁（见图4-19）。

8. 材料对比

金属、棉麻、化纤、陶瓷、泡沫、木材、塑料、纸张、有机玻璃板等材料是立体构成中常用的材料，材料之间的客观属性决定了立体构成的造型表现与空间效果表达。通过不同材料的不同视觉形态的组合与创意构成，传达基础材料的设计韵味，实现点线面材料视觉效果的艺术融合（见图4-20）。材料不同客观属性的对比是产生差异性的因素之一，差异性的产生取决于物质材料的视觉影响力和空间影响力。

二、立体构成中的调和形式

对比过度会影响设计中的和谐，适度是美的最优化选择，度的中和剂是调和，在调和中让设计美呈现多样性的统一。对比与调和相辅相成，在一定条件下存在互为相反的因素或互为近似的因素。调和是将有差异性、相互对立的两个物体形态，按照其构成要素、构成特点有机地组织起来，在设计作品中做到统筹规划，明确设计构成中的主次关系，维系对比与调和最优化关系的创意过程。从立体构成元素方面，可以将调和的种类分为同类元素调和、类似元素调和、异类元素调和。

1. 同类元素调和

同类元素调和在构成体中使形态形成条理性、重复性与秩序性；使色彩形成统一感、渐变感与系列感；使面积形成明确性、强调性与主体性；使肌理形成变化性、差异性与内容性（见图4-21）。

（1）同形态调和

同形态调和构成元素的基本形是相同的，可通过在面积、色彩、肌理、排列、材质等方面做出变化。如取圆形为基本形，将大圆形和小圆形通过一定的组合或粘接方式，使其形成重复性的单形组合体，彰显了形态的简洁统一（见图4-22）。在形态统一的前提下，融合其他物质材料或构成材料的客观属性，例如灯光，也可实现同形态调和的变幻风格。

(a) (b)

图4-18 人工肌理

图4-19 构成材料的肌理语言表达

图 4-20　构成材料间空间化效果表达

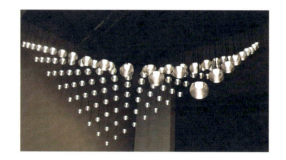

图 4-21　同类元素调和次序

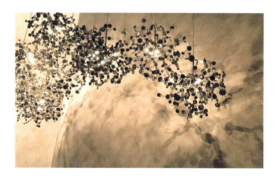

图 4-22　立体构成中同形态间的组合

（2）同色彩调和

同色彩调和的特征是保持构成色彩的主色调，实现色彩的主导性，通过形态、肌理、材质、排列来加以变化。在立体形态中，若以一种色系为主，可以通过改变色系的纯度和明度对比以实现色彩调和，也可以通过形态、肌理、材质排列上的微差实现同色彩的调和，在同一色彩环境中展示不同材料的客观属性，实现同色彩调和材料间的融合性（见图4-23）。

（3）同面积调和

在立体构成中，具有相同面积的基本形，通过调整其形状、方向、位置、质感等，实现同面积调和。同面积调和的产生，在构成中实现数学与艺术的交融以及研究的跨学科性。由于形的多样性、方向的不确定性且面积相同，应在视觉重心方面加以美学的应用处理，使立体形态在同面积调和的过程中呈现丰富多样的调和变化（见图4-24）。

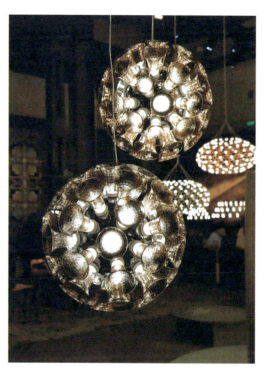

图 4-23　灯光调节色系

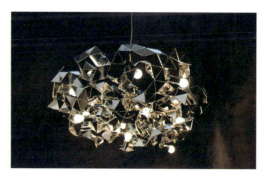

图 4-24　同面积的调和构成

当立体构成的元素差异过大时,就需要使用一些元素对它进行调和,从而使立体构成中的各种要素显得和谐而统一。

（4）同肌理调和

材料肌理属性的质感相同时,通过将材质的色彩、形状、面积进行变化调整,以实现同肌理调和的艺术化效果。同样细腻或粗犷的肌理结构图案在形状和色彩的变化中,通过辅助材料的大小、高低、面积等自然属性来调和同肌理元素,实现在调和中产生的肌理变化。同肌理调和效果可使立体构成形态更加形象化、生动化、空间化,在同肌理变化中实现肌理的多样性（见图4-25）。

2. 类似元素调和

（1）类似形态调和

类似形态调和,即具有近似性的基本形通过重新组合运用,使立体形态在形的细微调整变化中实现空间形态的秩序性与多样性。类似形态的调和在立体构成中具有一定的秩序性、规则性,在变化中统一,在统一中多样,在多样中实现形态间的融合（见图4-26）。

（2）类似色彩调和

类似色彩的调和就是对形的色相进行调和,调和的是一种弱对比关系,可利用中性色调节法,降低色彩的明度、色相,实现色彩的类似调和；通过色彩的渐变关系表达色彩的类似调和（见图4-27）；通过改变类似色彩的聚散关系实现调和。类似色彩的有效调和,对于立体空间形态的塑造具有重要作用,其将赋予立体空间构成特定的色彩语言,表达一定的色彩空间构成关系。

（3）类似面积调和

类似面积的表达可以通过形态的大小、色彩的重量感、肌理的视觉性等不同方面进行阐述（见图4-28）。类似面积的调和是将形态、色彩、肌理的特性进行综合运用,在综合中体现特性,总结升华立体形态类似面积调和的要点。

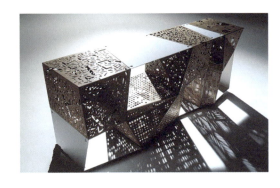

图4-26　类似形态元素间的立体形态构成

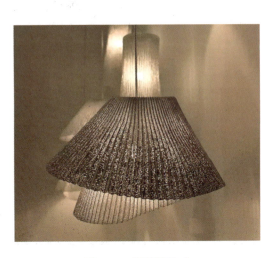

图4-25　同肌理构成

图4-27　类似色彩调和

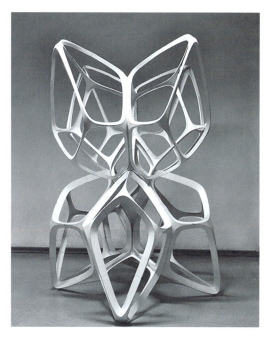

图 4-28 类似面积调和

（4）类似肌理调和

类似肌理的调和可分为自然肌理调和与人为肌理调和，材质、加工工艺、色彩、形态等方面的综合性表达可实现类似肌理的调和（见图 4-29）。立体形态中类似性肌理的表达，对立体形态的丰富性表达具有显著意义，可以实现视觉肌理与触觉肌理的渐变性统一，在整体中看局部，在局部实现整体的综合统一。

3. 异类元素调和

（1）异形态调和

不同形的组合元素聚集到一起，立体形态画面将会产生不和谐的空间感，产生相当强烈的对比关系，调和是取得统一的手法之一。在异形态元素较多时，可以通过色彩、面积、排列等方式加强形与形之间的联系，由强烈的对比关系转换为和谐的对比关系，在异形态中达到协调统一的设计效果（见图 4-30）。

（2）异色彩调和

在形态、大小、面积、排列方式等不变的情况下，通过立体形态间色彩的多样性进行调和，在调和阶段将逐渐提升立体形态整体的色彩意蕴。通过色彩之间的次序性将其进行调和，色彩关系和对比效果的明确性是增强各色间的明度或彩度对比，通过加强或降低明度或彩度来实现色彩的调和；两色对比异常强烈，可采用色阶过渡的办法，即过渡色层次在两色或多色之间进行自然转化，使相互对比的色彩进行有序的弱化，从而达到立体空间具有形态美、空间关系能够和谐的目的（见图 4-31）。

（3）异面积调和

在立体构成中，具有不同面积的基本形，强调其方向、位置、质感等客观属性的对比关系，以实现立体形态中的异面积调和。由于形的多样性、方向的不确定性

> 调和元素可以是类似的元素，也可以是不同的元素，但这种元素必须具备稳定画面的作用。

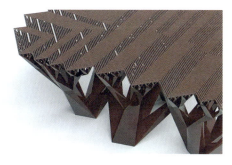

图 4-29 类似肌理调和

图 4-30 差异性形态主导的空间关系

且面积的异样性，应在调和过程中凸显立体形态的色彩关系、位置关系、肌理质感的表现等（见图4-32），在异面积调和的基础上实现其他构成关系的链接性与融合性。

（4）异肌理调和

肌理的视觉感与触觉感是立体构成材料表达情感方式的手法之一。构成中不同肌理的表现需要通过一定形态、色彩、排列次序、面积的介入调和，在综合构成元素中加强交流，运用从属部分来衬托主要部分，力求主从分明，体现构成元素间的呼应关系，促进肌理调和的递进性变化，形成调和方式的呼应性、次序性与近似性，旨在立体空间形态中形成既对比又调和的统一画面感（见图4-33）。

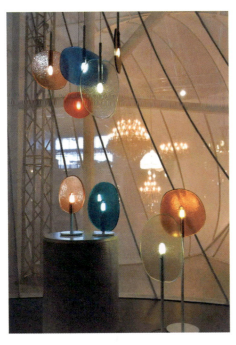

图4-31　渐变中的色彩调和

图4-32　异面积调和

图4-33　异肌理调和

第二节
节奏与韵律

节奏与韵律是具有共同设计语言的美感统一体。在立体构成造型中，艺术的节奏与韵律主要是视觉元素有组织的变化现象。视觉元素在一定空间范围内间隔地反复出现，从而呈现一种周期性的律动或规律性的重复。节奏感的形成取决于视觉元素的数量、面积、形式、大小、色彩等增加或减少的有规律的对比变化（见图4-34）。韵律是具有变化形式的节奏化体现，韵律是节奏形式的感性赋予，节奏的理性感使得构成元素间具有强弱、起伏、缓急的律动感，加之视线的移动，潜移默化中使得构成元素间形成有组织的变化现象，于此之中产生韵律感（见图4-35）。

节奏源于生活而高于生活，节奏在人们

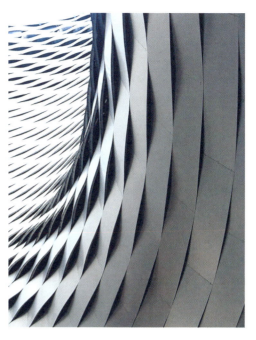
图 4-34　构成元素体现节奏感

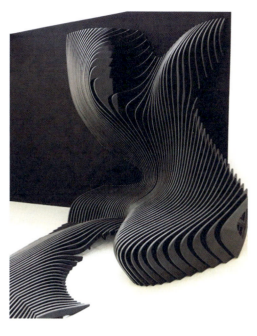
图 4-35　构成元素体现动态的视觉节奏与韵律

的日常生活中无时不在、无处不在，如脉搏的跳动、硬盘的转速、车辆行驶速度、蝉的鸣叫、涓涓流水等。节奏在形式美中是不同要素条理美和组织美的次序化、规律化表现，形态元素的虚实对比、强弱反差等在立体形态设计中均体现出视觉要素在连续性、重复性中产生的节奏感。韵律美与音乐有着密不可分的联系，韵律原指音乐或诗词、散文的声韵和节奏，韵律是构成系统的诸元素形成系统重复的一种属性。节奏是系统元素具有规律性、秩序性的常规表现，韵律则是理性节奏形式的深化与渲染。

在立体构成中节奏表现为系统的基本形按照骨格进行重复、渐变、交错、发射、起伏等进行有秩序、有规律性的变化。基本形按照形态的大小、位置、色彩、排列方式、方向、肌理等发生规律性变化时，都可以在节奏变换中产生律动美。特定的节奏变化产生特定的韵律美。在设计中，运用构成元素不同的基本形，采用骨格和排列的方法加以构成变化，使立体形态形成不同的节奏与韵律，使新的图像具有动感美和秩序美，增强了设计在应用上的吸引力。立体构成中的韵律主要分为以下几种。

一、重复韵律

在立体形态中，重复是对某一基本形进行重新编织，对其立体系统的设计元素进行高级的抽象思维概括和多元的创造力进行表达。重复韵律按其律动状态可分为静态重复与动态重复，不同重复形式的变化表现在形与形之间、形与位置大小之间的对比关系（见图 4-36）。

> 节奏是立体构成的一种主要形式，指在空间和时间上的各种构成元素连续、反复排列所产生的变化。

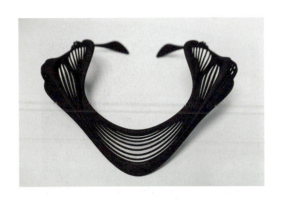

图 4-36　重复韵律构成形态

二、渐变韵律

渐变是节奏感韵律的表达方式之一。渐变是指立体形态基本形或骨骼逐渐性的变化，如由小到大、由远及近、由弱变强、由疏变密、由薄变厚等，是一种规律性很强的现象，在视觉设计中具有强烈的空间感与透视感（见图 4-37）。若渐变程度过小将会产生重复感，渐变程度过快将会对变化进行分层，脱离立体形态的渐变立意（见图 4-38）。通过透视关系形成渐变关系，不仅在视觉上实现渐变的韵律美，在设计中也将对比关系诠释得精准到位。如中国建筑形式渐变的典型设计、古希腊柱头的渐变律等。

三、交错韵律

交错韵律指单元基本形在位置、方向、大小等方面进行有规律的交错或旋转，交错的节奏可急可缓，亦可急缓交错综合（见图 4-39）。在立体形态中运用各种可能性的造型元素，包括色彩的冷暖、体量的大小、空间的虚实、方向的指向以及有规律与无规律的纵横交织，共同构成了交错韵律多种可能性的存在（见图 4-40）。

四、发射韵律

以一个中心点为发射源，由中心向外呈散发式集合或向内集中式集合，即为发射韵律的立体形态，其具有非常强的焦点以及多方向的对称性，使所有单体形态向中间或某个点集散（见图 4-41）。发射点与发射线（又称骨骼线）是发射韵律的前提条件，发射构成条件的多样性又分为离心式、向心式、同心式、移心式等发射韵律（见图 4-42）。不同的发射韵律表达立体形态不同的韵律美。

图 4-37　渐变韵律具有空间感

图 4-38　变化的渐变韵律

图 4-39　以钢丝营造空间中的交错变化

图 4-40　颜色渐变中形成交错韵律

五、起伏韵律

将系统的组成元素相同或相近的单元形作有规律的增减变化时，起伏韵律更加强调某一构成因素的变化，在节奏处理上注重形体组合或细部处理，将高低起伏、大小错落、强弱虚实、起伏生动的节奏关系作有规律的变化，与律动感完美衔接（见图4-43、图4-44）。

在立体构成中，应多角度、全方位地综合多种艺术门类间节奏与韵律的表现手法。在立体形态设计中，结合实践，融会贯通，在不同的设计领域对节奏进行韵律性深化研究，对韵律进行节奏上的创意设计。在建筑中，罗马大角斗场的连拱、希腊神庙的柱廊、中国宫殿的檐口斗拱等均体现了严谨的节奏韵律感。山区高低的山水房屋与不同高、中、低层建筑楼房等体现了不规则的节奏韵律感。除此之外，在文学、电影、园林、服装设计、建筑设计、室内设计等诸多设计领域，节奏与韵律共处于一个系统体内，都以不同的表现形式展示节奏与韵律的美感，使系统体具有节奏感、律动美与生命力。

> 韵律比节奏内涵丰富，是在节奏基础上形式，并赋予了一定的情调，呈现出特有的韵味和情趣，是一种富有情感色彩的节奏。

图4-41 形成以点为中心的多方向发射

图4-42 由中心骨骼线界定形成的发射韵律

图4-43 单一构成元素构成创意性韵律效果

图4-44 高低错落的建筑形成一定的起伏韵律

对称指形态的中心周边各部分具有一一对应的关系。对称是表现平衡最完美的形态。

第三节 对称与均衡

在立体形态设计中，对称与均衡是最稳定的表达形式，它是立体形态系统各要素间形式美表达的构成及组织形式之一，以其为前提，在构成的各方面形成相对稳定、庄重的艺术效果与视觉稳定性。对称与均衡是最基本的美学原理，是最朴素的审美规范，是美学原理的基础。

一、对称的表现形式

在立体形态中确定中间轴，使得轴线两侧的形体、结构、色彩、面积、体量、比例、尺寸、高低等通过镜射达到对称效果，从质与量的表达中可见，对称两侧表达的是奇数的、互生的形态，给人以稳定、静止、肃穆的感觉，产生秩序、理性、大气之美。对称的形态是最常见的视觉表达形式，对称关系在日常生活中随处可见，如动物的结构、叶子的纹理脉络、树干的年轮等。对称主要分为轴对称、中心对称、分散对称三种形式。

（1）轴对称是指所有元素沿对称轴垂直或水平展开翻转，图形不变。

（2）中心对称是指沿对称点旋转180°，对称点的延伸可以创建出多重轴线、多重角度、多重频率而图形不变，使得具有相互位置关系的两个全等图形之间建立某种相互联系，对称轴或对称点两侧的形是等量的对应关系。

（3）分散对称是指立体形态在没有明显视觉点的前提下，所有元素依旧遵循着某种秩序，在方向、位置等方面保持某种一致性。

对称是自然美的象征。在建筑中，形式美法则之对称的美学原理有着跨国际的共通点，我国古代皇城、宫殿、庙宇多为对称式结构，其讲究相同或相似部分间规律性的重复，既体现建筑的古典美感，又体现对称形体的秩序感，如中国古塔、中国古建筑的建筑形制、古希腊神庙、埃及金字塔等都是对称式的设计布局（见图4-45）。中国传统建筑极大程度地表达着对称的形式语言，其建筑设计特点遵循中国传统的思想观念，讲究长幼尊卑，重伦守礼，维护等级与秩序，通过对称性的结构形式，彰显建筑物的肃穆感，实现对称性与建筑艺术性的融合（见图4-46）。

图4-45　慈恩寺大雁塔

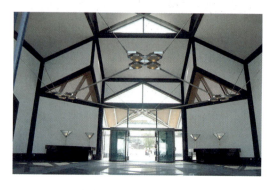

图4-46　苏州博物馆

二、均衡的表现形式

均衡是指构成立体形态元素的形象各异而量感等同的构成关系。各元素在不同的形态、方向、数值上通过中心线或支点进行彼此连接，旨在达到视觉中心的恒定性，从而形成一个稳定的整体。均衡的衡量标准取决于视觉力与视觉方向的相互作用，由多种或单一立体视觉元素（色彩、造型、数量）组合而成的立体形态，沿着某一流动着的视觉方向而产生视觉力般的空间设计表达。视觉力即构成元素围绕某一视觉中心点所形成的空间引力，视觉方向即各构成元素在整个立体形态系统中的方向性（见图 4-47）。

三、对称与均衡的最优化表达

对称是均衡的自然格局，均衡是对称结构在形式上的发展，是设计中比较自由的表现形式，以等量非等形的方式来表现矛盾的统一性，在不对称中寻找均衡点，在立体形态设计中，图形的色彩、大小、面积、肌理、元素排列等将会影响均衡关系的直接表达。均衡在立体形态设计中的侧重点为在变化中求统一，从而在变化的动态格局中寻找统一的静态格局，在视觉上与心理上产生完美、宁静、和谐的设计画面（见图 4-48）。不同的构成元素，其色彩、肌理、材质在不同的位置方向上将会在视觉形式上形成不一样的重量感受。重量感的位置性是均衡的作用点，将不均衡的设计元素调整到安定的位置，需要对形态空间中的中心点或四周形态相同且相等的公约量进行调节，直至达到均衡的状态，形成接近对称的相互作用力，呈现因质或量的调节而产生的均衡现象。

均衡则是人对系统形态的把握与感觉，关键在于对形态重心的把握，当立体构成形态缺乏均衡的设计时，应寻找不同类型的元素来作为调节的砝码，运用元素的大小、色彩、位置等差别关系，对构成要素进行重新组构，以此来调节视觉均衡和物理平衡（见图 4-49）。均衡是对称力的一种延伸，对称和均衡是宇宙平衡的两种基本形态，对称是静态的长久性，均衡是动态的永恒性，对称与均衡共存于建筑形体设计中，赋予建筑动与静的生命力和形式美感（见图 4-50）。中国园林的亭、台、楼、榭、廊、阁等建筑形制的设计均

> 均衡是一种非对称平衡，它是通过支点、颜色、形状、虚实等变化造成的一种活泼、轻快的形式美感。

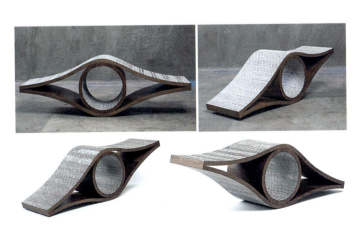

图 4-47 均衡在立体构成中的设计表达

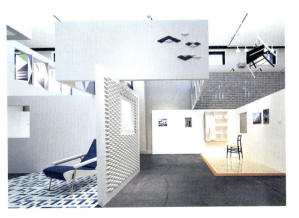

图 4-48 Gio Ponti "给建筑表皮以温暖" 展览

立体构成

图 4-49　阿姆斯特丹 Stedelijk 博物馆

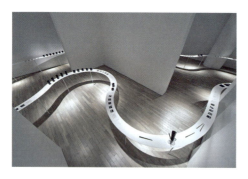

图 4-50　Nenolo 在东京美术馆的布展

是在对称中有均衡，在均衡中有对称，在静态融入动态的设计单体，在动静结合的视觉均衡点上营造高低起伏、隐显有致的中国自然山水意境。对称与均衡是追求视觉平衡的不同方式，在不同重新组构的构成要素中，使得静态与动态的均衡感在视觉上达到平衡，强调视线的对称，让视点落到形体的中间点上，对称在机能上取得力的平衡，动静相宜，韵律与秩序有机结合，在视觉上取得秩序的美感。

第四节
比例与尺度

一、比例关系

比例一词源自数学上的定义，是指立体形态间大小、曲直、高低、长短、宽窄等方面的数学关系。在立体系统中，比例关系的概念主要有两种：一是各构成要素在系统中的分量与比重是个体与个体之间的对比关系，量与量之间的关联性作用于构成相应要素的图形表现；二是各构成要素间局部与局部、局部与整体之间的量化关系反映了立体形态的模数化、具体化、理性化，确保在横向划分与竖向划分的体量中，实现细部比例的最优化表现，使整个立体形态具有特定的形式美感（见图4-51、图4-52）。形体的比例中包含着数学的序列性，体现了局部与局部、局部与整体间的比例关系，其可分为整体比例、固定比例、相对比例。

（1）整体比例：在整体形态空间中，形态本身的大小关系，整体形态的比例关系与各形态要素的构成组合形式有着密不可分的内在联系。

图 4-51　立体构成中的比例关系（1）

图 4-52　立体构成中的比例关系（2）

> 比例是形态部分与部分、部分与整体之间的数量关系。

（2）固有比例：各构成形态本身所特有的数字化大小比例关系，即形体内外部固有的长、宽、高比例。

（3）相对比例：指在立体形态中，对比中的各形态要素在互为参照的前提下实现形体与形体间的空间互换。

三种互通性比例关系的存在，旨在通过不同的比例模式来寻求立体形态的共通点，在不同的比例关系中建立内在联系性，实现多种比例间的调和运用，追求比例间求同存异的交融效果，体现比例关系的数字化、具体化、理性化。比例关系的存在，使得立体形态的大小比例直接被感知与被认识，良好的比例关系是基于视觉上的理性化构思设计，是具体化、理性化的空间模数设计。在立体形态中，比例在视觉上的最优节点是理性化的构思与设计，理性化的比例关系在其整体系统中使得各构成要素间取得空间上的均衡。

二、尺度关系

尺度作为一种具有相对恒定的度量关系，在立体形态设计中强调各构成要素间的视觉角度和主观感受的协调程度。一般来说，各种形态的尺寸由元素本身的既有属性决定，但人们认识客观立体形态的尺寸标准有一定的恒常性。每种形态自身都有其相应的尺寸，自然形态的尺寸由自然规律决定，人为形态的尺度与比例之间存在着有机的关联性，不同的尺度关系在视觉上与心理上都会对客观主体产生差异性的影响（见图4-53）。人为形态的尺度受社会、情感、环境、流行趋势、美感规律的影响，并在其基础上要满足人类生存和发展的需要，展现立体形态的艺术性、科学性、多样性，以人们恒常性的标准衡量为依据，构建立体形态尺度的最优化（见图4-54）。

立体造型设计的艺术性需要尺度化的设计，即为处理设计作品与人的关系、设计作品与环境的关系以及各构成要素间的内在关系等。通过形体的尺度设计来表现造型的基本尺度特征，其基本原则有以下两点。

（1）造型元素的单位所固有的尺度关

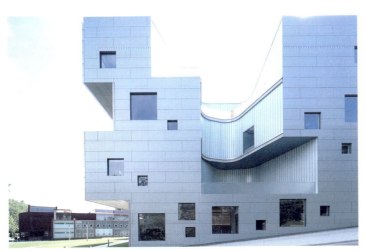
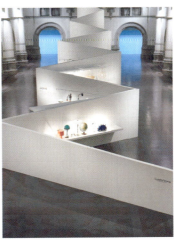

图4-53 建筑形体与垂直立面多孔间的尺度关系　　图4-54 以人为本的空间尺度关系

尺度是物与人之间的尺寸比例关系。

系（长、宽、高）。

（2）满足人的人机功能以及人体活动的尺度关系（人与客观存在）。

尺度是选取一个立体形态作为参照物与另一立体形态的对比关系，实践证明，以人为准的尺度标志是衡量形态标准的基础。物体自身所固有的自然尺寸为自然尺度；夸大形体间的尺寸对比关系为超人尺寸，超人尺寸的塑造需要选用适宜的最大化或最小化的尺度进行调节；形体造型间的实际尺寸为亲切尺寸。自然尺度、超人尺度和亲切尺度间的互通转换可增加立体形态设计的多样性，促进立体形态多元化演变。

三、比例与尺度关系的最优化表达

在立体形态中，比例与尺度的关系影响立体空间的特性。依具体的形态设计要求与视觉艺术规律，我们应在横向与竖向比例配置过程中，注重形态的整体和局部关系，在整体中建立局部，在局部中呼应整体，对立体形态的各要素进行最优化排列组合，形成视觉上的最优化表达（见图4-55）。在立体形态组合设计过程中，形态系统的设计元素所选用的材料特性、

图4-56　光影效果影响下的比例与尺度关系

结构形式、处理手法在不同的比例与尺度关系的影响下也将会产生不同的对比特性；立体形态造型设计的关键点在于将系统要素间整体与局部、局部与局部间的比例和尺度形成对照关系。比例与尺度存在于立体形态的内外部空间，比例与尺度对照关系的最优化组合为美的规范之一，在不同的空间范围内，立体形态的整体及各构成要素在内外部空间中，均体现其形态的长、宽、高之比。在比例与尺度的综合考究下，实现比例与尺度关系的具体化、理性化以及最优化的设计情感表达与设计信息传递（见图4-56）。

第五节　空间感

立体构成形态的各要素运用几何透视和空气透视的原理，表达立体形态间的远近、进深、律动的穿插关系以及层次关系，即立体构成中的空间感。空间感由实体与空间共同构成，两者相辅相成，互为存在。实体可定义为能被感知的具体而真实的形态或结构；空间是抽象的概念，是实体周

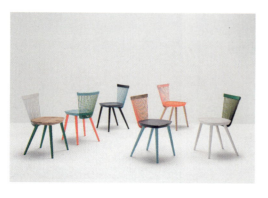

图4-55　对色彩的差异性进行最优化组合

围的空虚部分，即物质客观存在形式的无界限。空间因客观实体的存在而产生，是立体构成设计中五维场所的体验，空间的现实需要借助实体的大小、体量、造型等设计元素进行表现，实体围合而成的形态依存于空间中而产生某种被感知却不被限定的知觉力，旨在实现实体搭建与虚体空间之间五维场所感受的有效转换，在整体的立体形态系统中实现立体美、和谐美、意境美的空间感（见图4-57）。

立体构成中的空间感是将实体与空间进行有机组合，通过运用点、线、面、体等构成要素间的体量、色彩、面积、肌理、比例尺度、节奏韵律等多方面的影响因素，强化立体形态的空间感塑造。通过实体与空间的再设计，构成一个完整的空间系统，传达一定的空间情感，实现实体空间与虚体空间的交融转换，产生特定的三维立体视觉效果。

一、空间感的组合形式分类

空间感按其空间组合形式可分为线条式空间、网格式空间、集中式空间、旋转式空间、辐射式空间等。

（1）线条式空间：即在空间中形成由单线秩序排列组成的重复线框与秩序累积组成的渐变线框，其赋予了线条式空间一定的节奏感与多样性，在直线、曲线、折线等多种线型的综合运用中强化空间主线条的方向感和节奏感（见图4-58）。

（2）网格式空间：立体形态空间中的线遵循一定的坐标形式，进而形成二维或三维的网格空间组合，网格式空间的建立取决于重复式线条网格的增加、削减或层

(a)

(b)

图4-57　单层别墅平面流动开放式布置错落的堆叠形体塑造空间感

图4-58　利用钢结构构成线条式空间

叠，线条间的变化与组合形式以及线型轮廓的设计创造，影响着立体形态网格式空间的连续性、规则性，体现网格式空间结构的规范性与标准化（见图4-59）。

（3）集中式空间：使立体构成形态的各个元素集中在某一个点，旨在形成向心式构图，成为立体形态的中心主导空间。集中式空间没有明确的方向性，其空间特性的建立需要主要形态有足够大的空间体量，以便使次要形态能够集中在周围，进一步形成次要空间与主要空间之间的集中关系（见图4-60）。

（4）旋转式空间：在立体形态中，设计要素沿着某一轴线作具有节奏性、运动感的旋转动势，旋转轴线能强化立体形态间的各构成要素，使其结构明确、规律秩序、层次分明，在视觉效果中呈现连续性、节奏性、艺术性的空间线，以线带动空间感的设计节点，以线带动立体三维形态的明确性与律动感（见图4-61）。

（5）辐射式空间：由中心空间向外呈辐射状扩展，辐射的分支以中心空间为圆心，使立体形态的平面、立面及侧面有机结合，在结构、形态、功能等方面展示出与其中心空间的相似性，实现构成元素间主次分明的分离关系，强调空间分散流动的整体辐射面积，在实体形态与空间中打造迥异中有统一的视觉效果，使立体形态空间具有流动性与中心性。

二、空间感的实体构成分类

空间感按其实体构成划分可分为物理空间和心理空间。

（1）物理空间是指客观存在的、可以测量的、具有一定尺度的几何空间。物

> 空间感是实体形态之间或被包围的间隙给人一种过渡地带的视觉感受。

(a)

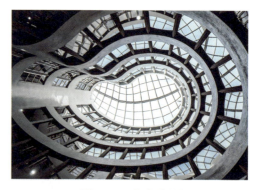

图4-60　集中式空间

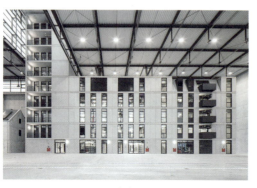

(b)

图4-59　利用网格划分空间感

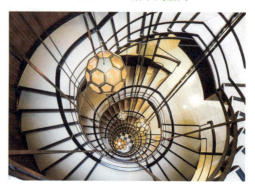

图4-61　旋转式空间

理空间感的营造需要借助立体构成形态的长、宽、高之比的关系，在立体构成的系统整体中界定形体或设计元素的虚实，通过界定物质实体的范围，实现虚体、虚面、虚线的有效转换，在无形的空间中建立构成元素间的实虚转承关系。物理空间的设计创造要在设计过程中注重构成元素的材质美，处理各个构成元素的虚实关系，在空间感设计中着重表现构成材料的造型与轮廓，对其进行物理空间的再设计、再创造、再模拟，从多维度、高层次的设计理念提升立体形态的物理空间。虚空间的扩张感即形成空间的流动性。物理空间的流动性是立体形态本身所具有的动势特征，营造的是一种流动性空间，其具有时间性与空间性的动态特点。强化形态各构成要素间的对比。物理空间创建手法的应用，恰如其分地衍生出多样的空间表现形式，即空间的进深、起伏、节奏、凹凸、积聚等知觉力。

（2）心理空间是指客体给予人的主观心理感受。空间情感的表达旨在通过设计形态传达空间设计情感，解读心理空间在立体形态中的设计语言，在人与实体、人与空间之间搭建沟通的桥梁，产生共鸣，感应空间对人的影响。如色彩的运用，暖色调给人以温暖的视觉感受，冷色调给人以冷静的空间感受；黑白空间的对比呈现出视觉上的大小不均等。立体形态给予人一定的空间情感，在立体形态构成要素间实现实体与情感的对接演变，运用塑造心理空间的表现手法实现空间效果的最佳化表达。

三、空间感的营造手法

立体形态中物理空间与心理空间的空间感营造的主要方法有以下几种。

（1）透视设计：同样大小的物体运用近大远小、空气透视法（物体距离越远，形象越模糊）、近缩法（有意缩小近部，避免因正常近部透视而挡远部的表现）、重叠法（前景物体在后景物体之上）等视觉规律来加强透视效果的设计表达。在立体构成形态中注重视觉上透视效果的呈现，以此体现进深效果的直接表达（见图4-62）。

（2）渐变设计：渐变具有很强的节奏感与律动性，在立体形态构成中运用规律性很强的渐变设计，能产生强烈的透视感和空间感。构成元素间通过形状、大小、色彩、肌理、位置、方向、骨骼单位等方面进行渐变，不同量化的渐变效果以及不同节奏的渐变形式将呈现不同的空间感受，营造多种设计编排的透视感和空间感（见图4-63）。

图4-62 透视营造手法

图 4-63　渐变营造手法

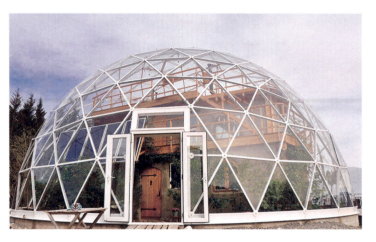
图 4-64　结构设计手法

> 空间感也包含心理空间，相比实际的物理空间是一个比较抽象的存在。心理空间是人们的感性心理与视觉上的独特性所造成的。

（3）层次感设计：在立体形态中，将构成元素诸如点、线、面、体进行重新整理归纳，按照一定的秩序与逻辑关系向新的形态进行递进，旨在通过各构成元素不同的位置关系，表达立体形态的层次感设计。

（4）结构设计：构成立体形态的物体结构是空间知觉力的实体框架，其长短、高低、宽窄以及形态轮廓的变化会引导视线作运动，形态结构的多样性变化能够形成不同时空的结构设计特点（见图 4-64）。

（5）色彩设计：通过运用色彩的冷暖、明暗关系，可以增强空间的表现力，塑造立体的空间感，使立体造型的设计结构因色彩关系的融入而更加明确，恰好的立体造型与色彩的渲染力，建立物理空间与心理空间的视觉美感及艺术魅力。

第六节　视错觉

视觉是光作用于视觉器官，通过神经系统对信息的过滤与删选，从而表达出明晰的、多层次的符号化画面。视错觉则是立体形态受光、形、色等外界物理因素的干扰，在人心理上与生理上产生某种常规环境影响下既定的视觉误差、视觉错乱。

视错觉是对立体形态各方面呈现要素的不确定性，包括颜色、肌理、面积、动静关系等，视错觉表达的是一种不确定的存在关系。视错觉是视觉上的错误性形态构成的不同设计方向的错视空间，常规空间中的实体形态与空间构成受光、形、色、透视等影响因素的介入，而形成非常规的空间设计形态表达，凸显设计中视错原理对空间多样性的表达。视错觉的创建方法主要通过光影的视错、重叠的视错、透视的视错、形体的反转视错等途径，以此来表现视错空间中的非常规立体形态设计。

一、光影的视错

光影视错主要是指灯光或者阴影对实际立体形态的影响，在同一系统体中表现出多维度的空间效果，或实体空间或虚体空间或灰色空间的效果表达，提升空间环境营造的多样性（见图 4-65）。

图 4-65　光影的视错觉空间

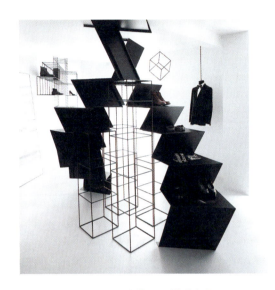

图 4-66　重叠的视错觉空间

二、重叠的视错

重叠的视错是指视觉中的重叠关系旨在打破常规的视觉理解力，实现立体形态与视觉的交错重叠出现，营造具有别致设计创意的视觉表现，提升立体形态设计的空间趣味性（见图 4-66）。

三、透视的视错

透视属于几何学的范畴，是投影几何学中的中心投影，从透视关系的视觉形态进行视觉化再设计，传递立体形态在透视学中的误导性信息，创造反常规的视觉效果，使立体形态具有视觉冲击力的空间影响力。同时，透视型视错觉是对立体形态空间感、立体感反向设计的视觉表现，通过调整立体形态的形体角度与观察视点的动态变化来实现透视型视错觉的构成效果（见图 4-67）。

四、形体的反转视错

形体的反转视错觉即形态的主观感受与客观存在间双重视觉效果的直接表现，反转错视形象与错视图形在立体构成中的应用，提升了设计形态的创造性，构建视觉效果多种反常规的设计可能性（见图 4-68）。

视错觉在立体形态设计中具有一定的调节作用，恰如其分地创造了立体形态间视错觉的设计效果，实现形象思维、逻辑思维与视觉思维的统一，突破立体形态的常规化设计。在应用视错觉的前提下，符合人的视觉特性，旨在通过创造标新立异的视觉艺术形式体现立体形态不同的视错觉现象，提升立体形态的创新影响、视觉趣味以及艺术表达，采用隐喻的视觉表现形式，如图底转换、矛盾空间等设计方法，营造立体形态间理性分析、秩序组合、连续设计的空间构成（见图 4-69）。

视错觉是指实体形态在经过灯光、阴影、透视的影响，传递到观察者眼中不真实的影像。

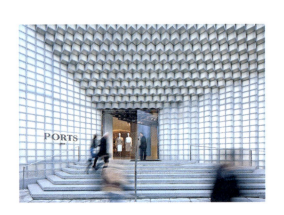

图 4-67　透视的视错觉空间

图 4-68 反转视错空间　　　　　　　　　图 4-69 视错觉的趣味性体现

本 / 章 / 小 / 结

　　本章介绍了立体构成的形式美法则，主要有对比与调和、节奏与韵律、对称与均衡、比例与尺度、空间感等。立体构成是以抽象的语言去表现各式各样的自然形态，在现代艺术美学中，这种构成的抽象美是传统艺术具象美的升华，只有掌握了立体形态中最基本的元素，综合运用各种材料，合理选择加工工艺，把握好形态传递方式，才能创造出独具特色的立体构成作品。

思考与练习

1. 综合运用尺寸、形状、颜色、纹理、位置、方向等诸要素,如何体现立体构成的对比与调和关系?

2. 在立体造型设计中如何最优化地表达节奏与韵律的内在关联性?

3. 联想生活中的对称表现形式,概括总结在立体形态中对称与均衡的设计表达。

4. 如何有效地体现实体与空间共同构成关系,实现空间感的最优化营造?

第五章
立体构成的材料与构造方法

章节导读 立体构成课程培养学生利用各种材料构成立体造型的能力。立体构成的材料选择与构造有无限的可能性，了解其基本概念及含义和掌握其中的规律是本课程的重点。本章主要介绍常见的几大构成材料和其基本应用构造方法。

第一节 立体构成材料

任何立体形态的构成都与材料及其加工工艺有着密切的关系，优秀的形态都是通过对具体材料的不同加工体现出来的，可以充分地展现出材质特性。所以材料不但是立体构成的造型、色彩、肌理特征的载体，也是立体构成所必有的要素，还是立体构成加工方法和程序的依据。而且材料本身所具有的色彩、肌理等特征也能够对人们的心理产生直接影响。由此可见，材料是设计的重要因素，设计和材料是分不开的。

在立体构成里，我们不能单独地研究某一种材料，而要对各种可以使用的材料的特性进行比较，在此基础上认识材料的特性；在考察材料的造型时，对材料进行深入的了解。研究材料要素是为了能够在立体构成中合理地利用材料，并在构成中

> 对材料的理解和使用材料构成有生命力的造型是材料在立体构成中的运用重点。

充分开发出各种材料的造型潜能。合理地利用材料就是根据材料的特点实施造型的方法，运用此方法的立体构成是一种科学的、尊重客观规律的造型，与此同时，也是一种绿色环保的造型，是一种可持续发展的创造。只有在充分了解材料性质、熟悉材料各种特征的基础上，才能更好地利用材料，并借助相应的加工工艺，给不同材料设计出具有艺术性的形态。

当然，材料已不仅仅是设计的物质承载，同时也是设计灵感的来源。设计师的创作构思可以直接通过材料的形态、材质、肌理表现出来。在创作的过程中，或是在创意成熟时去寻找合适的材料，或是先看到材料，直接产生创作灵感。如果一个设计师能对造型和材料两个方面进行研究，将会获得更大的成就。因为造型大多是感性的艺术范畴，而材料是根据大量实践数据，以逻辑思维为核心，属于技术范畴。只有了解和熟悉材料的属性及工艺特征，合理有效地运用材料，才能更好地实现设计思维的物化。

第二节
立体构成的材料种类

在立体构成中材料的选用发挥着决定性作用。材料不仅仅是立体构成的媒介，更是一种提升形式感的手段。材料决定了立体构成的形态、色彩、肌理等心理效能，也决定了立体构成中形态的加工工艺。正确地理解和使用材料对于立体构成至关重要，同时也是造型基础的关键，经常运用

的材料大致有以下几种。

一、天然材料

天然材料也被称为第一代材料，指不改变在自然界中所具有的天然特性或只进行低度人工加工的材料。这类材料以天然存在的有机材料为主，如竹木材料（竹、木、藤）、天然纤维（毛、棉、丝、麻、皮革）以及天然存在的无机材料，如石材、黏土等。这类材料的特点是自然、质朴。天然材料的天然肌理和永不重复的形态，使它们有一种与生俱来的感染力。

1. 石材

石料是建筑和雕塑中常用的材料，比如：埃及金字塔、狮身人面像，世界八大奇迹的中国长城，印度泰姬陵，都是使用块状石材堆积构成，现代建筑使用的主要石材是大理石和花岗岩。

大理石：主要化学成分为碳酸钙，结构紧密，硬度高，易于加工成形，表面经磨光和抛亮后，色泽鲜艳，除单色外，大多具有美丽的天然颜色和花纹，主要用于室内的饰面（见图5-1）。

花岗岩：属于岩浆岩，常呈整体的均粒状结构，在加工磨光后形成深浅不同的点状花纹。它耐磨、耐水、耐大量的化学侵蚀，坚固，多用于室外装饰（见图5-2）。

2. 竹木材料

竹木材料是自然材料中较容易加工的材料，它轻便、可塑性强、易于加工，是与人类关系最为密切的材料之一，是家具制造的主要材料。但由于竹、木是自然的有机体，也存在易变形、胀裂、易燃、易

> 木材给人感觉温和、亲切、自然、舒适。

图 5-1　大理石材质

图 5-2　花岗岩材质

腐蚀和扭曲的缺点。竹木材料的加工手法有锯割、刨削、雕刻、弯曲、结合等。

由日本设计师 Toshiyuki Tani 设计的竹木落地灯，用传统工艺制成，凸显现代设计理念，宛如莲花，打开灯光，形成美丽的光影（见图 5-3、图 5-4）。

3. 天然纤维

天然纤维是一种具有纺织价值的纤维，其中棉、麻、毛、丝四种纤维长期用于纺织。棉与麻为植物纤维（见图 5-5、图 5-6），毛与丝则为动物纤维（见图 5-7、图 5-8）。麻纤维大部分用于制造包装用织物和绳索，一部分品质优良的麻纤维可供作衣着。羊毛和蚕丝是极优良的

图 5-3　竹木落地灯

图 5-4　竹木落地灯细节

图 5-5 麻　　图 5-6 棉麻　　图 5-7 毛　　图 5-8 丝

纺织原料。由于纤维材料本身具有亲和力而被广泛运用，利用编织、缠绕、系结、镂空、剪切、抽纱等制作手段，可以塑造出形式多样、内涵丰富的艺术精品。

利用各种天然材料所制作的立体构成如图 5-9 ~ 图 5-12 所示。

二、金属材料

金属材料是由金属元素构成的材料，如金、银、铜、铁、铝等金属材料具有坚固耐久、视觉质感丰富的特点。它们都有其自身的光泽与色彩，具有良好的延展性。金属

图 5-9 牙签

图 5-11 棉麻绳

图 5-10 树叶、木材

图 5-12 芦苇、石头、树叶等

材料有较强的抗腐蚀性，易于长期保存。金属材料具有光泽性、韧性，造型的手法变化丰富，精致美观，有较强的视觉感，给人以精致、华贵、硬质、强而有力的视觉冲击力。在制作金属制品的时候要利用其本身的特性加以设计发挥，由于工艺的不同也会产生不同的审美情趣。金属材料的加工工艺主要有切割、弯曲、打造、组接、抛光等。金属的种类很多，可以分成黑色金属材料、有色金属材料和特殊金属材料三种类型。

1. 黑色金属材料

黑色金属材料包括生铁、碳钢（低碳钢、中碳钢、高碳钢、超高碳钢）、合金钢（合金工具、不锈钢）和工业纯铁等。

2. 有色金属材料

有色金属材料包括重金属（铜、铅、锌等）、轻金属（铝、镁、钛等）、贵金属（金、银、铂等）、稀有金属（铌、钽、钼、钨等）。

3. 特殊金属材料

特殊金属材料包括非晶态金属、高强高模铝锂合金、形状记忆合金、减震合金、超塑合金、储氢合金等。

澳大利亚著名艺术家詹姆斯·科贝特，利用焊枪将报废汽车的金属零部件，设计出一系列具有视觉冲击力的雕塑（见图5-13）。

利用金属材料所制作的立体构成如图5-14～图5-17所示。

三、合成材料

合成材料也被称为第三代材料，指利用化学反应或人工合成所造出的材料，如

（a）

（b）

图 5-13　金属零部件重构雕塑

图 5-14　利用铁丝勾勒人像轮廓

作成各种形态，且在常温下形态不变。塑料具有可塑性强、轻质、多功能的材料特征（见图 5-18、图 5-19）。

由法国著名设计师设计的"Casa Bubble"泡泡形状的透明充气无支架帐篷，以 100% 的环保塑料制造，特制涡轮机充气及过滤空气，内部可放置家具，由帐篷化身为户外房间（见图 5-20、图 5-21）。

2. 人造革

人造革是一种外观、手感与皮革相似，且可以代替皮革的制品。其缺点在于不如皮革耐磨损，易于老化（见图 5-22）。

3. 人工橡胶

人工橡胶是以煤、石油、天然气为主要原料，通过人工合成的高弹性聚合物。人工橡胶根据需求不同可加工出具有各种各样特殊性能的橡胶，产量远高于天然橡胶。合成橡胶具有高弹性、

图 5-15　金属材料立体构成

图 5-16　利用金属材料模拟鸟窝

图 5-17　利用铁丝勾勒人像侧面

塑料、人造革、人工橡胶、化学纤维等。

1. 塑料

塑料被广泛运用到工业产品设计领域中。塑料是可塑性极强的聚合物，以合成树脂为主要原料，掺入适量添加剂，在一定条件下制

图 5-18　塑料瓶

图 5-19　塑料袋

> 塑料给人轻巧、方便、随便、现代的感受。

图 5-20 "Casa Bubble" 全透明充气帐篷

图 5-21 "Casa Bubble" 半透明充气帐篷

（a）

（b）

（c）

图 5-22 人造革材质

绝缘性、耐油、耐高温或低温等性能，广泛应用于工农业、国防、交通及日常生活中（见图 5-23、图 5-24）。

4. 化学纤维

化学纤维（锦纶、涤纶等）是以天然高分子化合物或人工合成的高分子化合物为原料，经过制备纺丝原液、纺丝和后处理等工序制得的具有纺织性能的纤维。化学纤维具有耐光、耐磨、易洗、易干、不霉烂、不被虫蛀等优点，广泛应用于制造衣着织物、滤布、运输带、水龙带、绳索、渔网、电绝缘线、医疗缝线、轮胎帘子布和降落伞等（见图 5-25、图 5-26）。

利用合成材料所制作的立体构成如图 5-27、图 5-28 所示。

图 5-23 轮胎

图 5-24 橡胶手套

玻璃给人一种明澈、开放、干净和脆弱的感觉。

图 5-25 渔网

图 5-26 尼龙绳

图 5-27 塑料管

图 5-28 合成纤维

四、硅酸盐材料

硅酸盐材料包括玻璃、陶瓷、耐火材料、搪瓷材料。

1. 玻璃

玻璃距今已有三千多年的历史了，现在玻璃材料的应用已遍布我们生活中每一个角落，尤其在建筑业和生物医疗业上的应用十分广泛。玻璃也是现代艺术品中经常运用的一种材料，具有经济实惠、可塑性强的特点，熔化后能做出各种形态，还可以制作成不同的颜色。玻璃材料由于透明度高、抗热等特点，具有坚固、硬度高、抗热、防水、防止放射性辐射、易加工、造型变化多等优点（见图 5-29、图 5-30）。

建筑师设计出一种由 7 mm 厚蓝色玻璃建造的新型透明方形住宅。外表通透、室内

图 5-29 玻璃装饰

图 5-30 玻璃杯

(a)

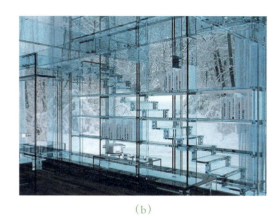
(b)

(c)

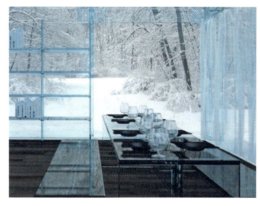
(d)

图 5-31 蓝色玻璃方形住宅

温暖，不必担心御寒问题。该玻璃可以加热升温，使室内温度不受外界环境影响（见图 5-31）。

2. 陶瓷

陶瓷是以黏土为主要原料，与各种天然矿物经过煅烧等工序制得，它的主要原料是取自于自然界的硅酸盐矿物（如黏土、石英等），因此其与玻璃、水泥、搪瓷、耐火材料等工业，同属于硅酸盐工业的范畴。

由西班牙设计师 Miguel Angel García Belmonte 设计的陶瓷灯具（见图 5-32），它不仅是一组照明灯具，还是一件带有艺术气息的陶瓷工艺品。它的表皮凹凸不平、带有大小不一的孔隙，能投射出与普通灯具不同的光芒，光线从中过滤之后变得更加柔和，给人温暖的感觉，其带有设计感的作品归功于手工制作的陶瓷表皮。

3. 耐火材料

耐火材料指耐火度不低于 1580 ℃的一类无机非金属材料，广泛用于冶金、化工、石油、机械制造、硅酸盐、动力等工业领域。

图 5-32 陶瓷材质灯具

4. 搪瓷材料

搪瓷是将无机玻璃材料通过熔融凝于基体金属上并与金属牢固结合在一起的一种复合材料。搪瓷起源于玻璃装饰金属，是涂烧在金属底坯表面上的无机玻璃瓷釉，在金属表面进行瓷釉涂搪可以防止金属生锈，具有硬度高、耐高温、耐磨以及绝缘等优良性能（见图5-33）。

德国卫浴公司设计的Kanera搪瓷脸盆，其最显眼的就是有机的流线型设计，让使用者体验水所蕴含的诗韵之美，给人丰富的感官意识（见图5-34）。

利用硅酸盐材料所制作的立体构成如图5-35、图5-36所示。

五、创新材料

创新材料是一个相对概念，生产力水平的提高以及社会科学技术的进步使得人类在材料的使用上总是处于不断更新变换中，不同时代总有与其生产力相对应的材料。发现新材料、利用新材料一直是人类的重要活动之一。例如，在奴隶社会时期，

图5-33　搪瓷吊灯

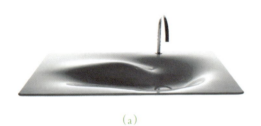

（a）

（b）

图5-34　搪瓷脸盆

图5-35　玻璃碎片

图5-36　陶土

相对于原始社会，铜就属于创新材料。因此，对创新材料的定义是以一定的时代为背景的。

人类社会的发展，文明的进步总是和新材料的出现紧密相连，新材料意味着新的机会，也意味着新的发展与成功。设计师们不断寻找新型的设计材料，挖掘材料的设计属性，尝试新技术，以便更好地展现自己的作品，这是设计发展的重要基础之一。

第三节 立体构成的构造方法

材料的加工和构造方法是立体构成得以实现的根本保证，也是设计构思过程中需要重点考虑的造型因素。所以，深入研究材料的加工工艺，是挖掘材料造型可能性的关键。

构成立体形态的材料种类众多，因而不同材料制作的构造方法也不尽相同。在加工过程中，材料的特性可能会增加加工技术的难度，所以没有所谓的统一的构造方法。金属的加工方法和木材的加工方法就有很大的区别，同一种材料因形态的不同，也有不同的加工方法。设计师需要掌握基本的材料加工工艺，以便在以后的设计中举一反三。总之，在立体构成中对材料的深入研究，可以提高我们在设计过程中对材料的理解以及对加工工艺的思考。

一、加法工艺

加法工艺是将形态进行叠加的方法，如镶嵌工艺、夯接工艺、焊接工艺、粘接工艺、堆砌工艺等。这类加工工艺将独立单一的形态牢固、方便地叠加在一起，使之成为一个整体。加法工艺相对比较简单，是简单形体通过组合方式形成新形体的过程。

1. 镶嵌工艺

镶嵌工艺是把重点材料嵌入基材，并加以固定使之形成一个整体，如钻石镶嵌工艺、珠宝镶嵌工艺、玉石镶嵌工艺等。

拜占庭镶嵌画就是用有色石子、陶片、珐琅或有色玻璃小方块等镶嵌成的图画。它主要用以装饰建筑物天花板、墙壁和地面，近代建筑亦常用此形式来做壁面装饰（见图5-37、图5-38）。

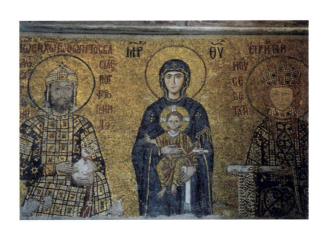

图 5-37　圣母玛利亚抱子像

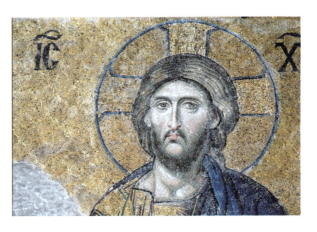

图 5-38　耶稣的马赛克镶嵌画像

2. 夯接工艺

夯接工艺是通过压力将质地柔软或松散的物质压制在一起的方法。这种工艺常常被用于建筑和道路的施工中，如房屋的泥墙就是通过木夯或石夯制的。夯接工艺有两个条件：一是被夯接的材料要松散、柔软；二是材料被挤压后能够变得结实、牢固。

3. 焊接工艺

焊接工艺是金属加工最为广泛的加工工艺，可根据不同的材料结构，采用不同的焊接工艺。一般来说，焊接工艺可分为熔化焊接工艺、压力焊接工艺等。融化焊接工艺主要包括气焊、电焊、等离子焊、激光焊等。焊接工艺可以将一些预制好的零散件逐一焊接成复杂的结构体，例如金属雕塑、汽车、万吨巨轮的船体、甲板等都是利用焊接工艺拼接而成的，生活中的许多日用品也是焊接而成的。焊接工艺因设备、场地以及安全问题，在大部分的立体构成课题训练中并不常用。

如图 5-39 所示为雕塑家 Brian Mock 将废弃金属如螺母、铰链、螺丝、钉子等进行焊接与搭配变成的雕塑。

4. 黏结工艺

黏结工艺有热熔接工艺、溶接工艺、黏结工艺。热熔接工艺黏结的部件比较牢固，一般适合于熔点较低的材料。不过在热熔接时，部件会有轻微的变形。溶接工艺是用溶剂将需要黏结的部件熔化后拼合在一起，待干燥凝固后黏结为一体的加工方法，如 ABS 塑料用三氯甲烷溶化后，可以很好地黏结在一起。不过，用这种工艺黏结的部件，牢固性稍差一些。黏结工艺是用黏结剂直接将部件黏结在一起的工艺方法。

5. 堆砌工艺

堆砌工艺是将多个单元体按一定的拼搭方式堆砌在一起，单元体的形态可以是单一的，也可以是系列化的。这种工艺只需要一些简单的砌筑工具就能操作，常用于建筑施工。砌筑工艺看起来简单，其实也比较复杂。不同的材料和结构要求堆砌的工艺并不相同。砖墙的砌筑工艺比较简单，只需用黏合剂砌筑就行，墙面石材的挂贴堆砌工艺就比较复杂，往往需要先用金属丝固定，然后再进行水泥灌浆。

例如，设计师 Tobias 用透明的乐高积木，堆砌制作了一盏巨大的吊灯，如一座水晶城堡，呈现出梦幻般的童话场景（见图 5-40）。

图 5-39　金属焊接雕塑

再比如，图5-41所示的这个类似南极人冰屋的书房是哥伦比亚艺术家Miler Lagos徒手堆砌创作出的立体构成作品。

在南非开普敦，有一个由4200个可口可乐箱堆砌成的巨型雕像，名为"Eliot"，如此巨大的身形能瞬间抓住人们的眼球（见图5-42）。

6. 层叠工艺

层叠工艺是指通过面片在体块上的起伏、高低

图5-40 透明乐高积木吊灯

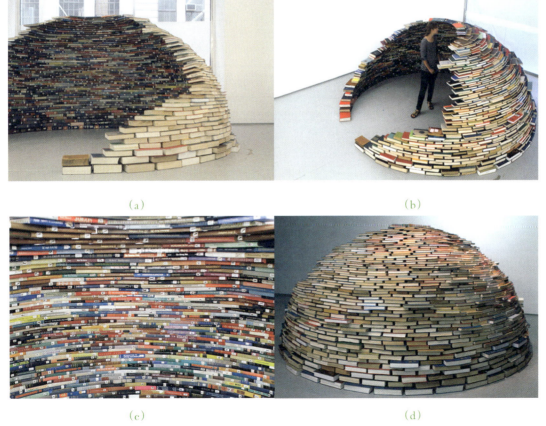

图5-41 堆砌工艺立体构成

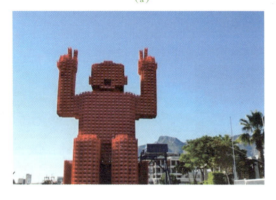

图 5-42　可口可乐箱堆砌雕像

错落而形成独特的形式美感的工艺方法。层叠主要以体块和面片作为构成元素，通过叠加和堆砌的手段进行造型的设计。

例如，设计师 Lapo Germasi 等人设计的层叠台灯（Babele Lamp）像积木一样充满乐趣，台灯的中央是一个灯柱，由若干不同大小的 C 字形圆木片堆成一个台灯的样子，并且可以任意旋转或重新组合每一块木片使其形成各种好看的光影效果（见图 5-43）。

图 5-44 所示的多层叠加椅子名为"Inception Chair"，设计师是 Vivian Chiu。椅子的每个框架都由手工打造，可以单独拆解下来，从正面看仿佛有无数把椅子排列在这里，让人眼花缭乱，造成一种一点透视的视错觉（见图 5-44）。

7. 捆扎、编织工艺

捆扎、编织工艺是将十分细小、琐碎的形态组织在一起，形成一个牢固的整体，也属于加法工艺。例如，在越南岘港的海滩度假胜地，Votrong Nghia Architects 建筑事务所设计了一座海滩酒吧。这座酒吧的整体结构由竹子捆扎的方式构成，采用茅草屋顶，让建筑很好地融入了周围的热带背景中，体现当地的风土人情（见图 5-45）。

由意大利 Campana Brothers 设计的手工编织椅子"Italian Pride"同样属于编织工艺，这把椅子使用了 500 米长的棉质绳子（见图 5-46）。

二、减法工艺

减法工艺主要指对基本形体进行分

第五章 立体构成的材料与构造方法

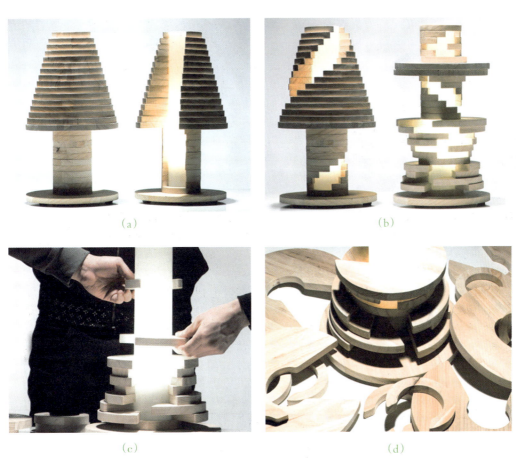

层叠台灯中央是一个灯柱,想要哪个方向亮起来需要露出灯柱即可,旋转每一块切片,能制造不同光影效果。

图 5-43 层叠积木台灯

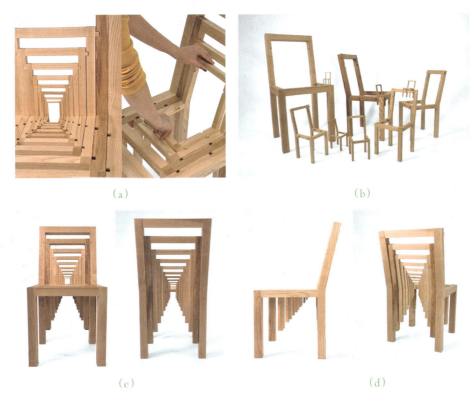

图 5-44 "Inception Chair"

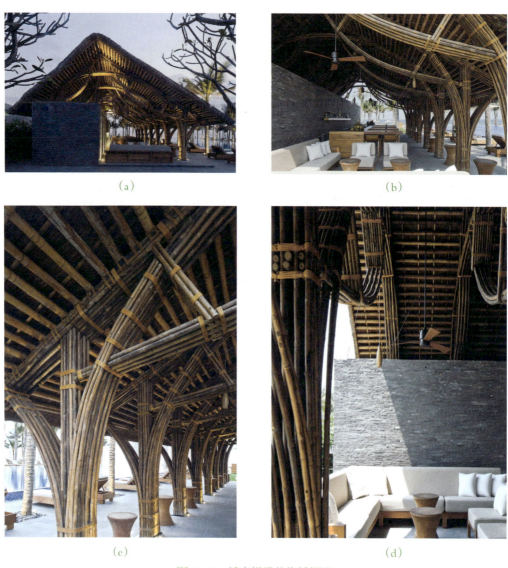

图 5-45 越南岘港的海滩酒吧

图 5-46 "Italian Pride" 椅子

解、切割而形成新的形体，可分为裁切、割据、切削、雕刻、研磨和抛光、模具成型、铸造等工艺手段。

1. 裁切工艺

裁切工艺是将大的物体切割成较小形体的加工工艺，如对织物、皮革、玻璃等进行裁切（见图5-47）。

2. 割据工艺

割据工艺主要是对石材、木材和金属等进行初步的分割切块，这种加工工艺的损耗较大，加工后的形态比较粗糙（见图5-48）。

3. 切削工艺

切削工艺精密度较高，损耗相对较小。如改变木材、石材的表面肌理，使之变得平整、光滑、细腻。金属加工中的车、刨、磨及电火花加工、激光切割等，是一类应用比较广泛的加工工艺。

4. 雕刻工艺

雕刻工艺是对已经切削的材料的表面进行精细的深加工。其技法形式丰富，一般先整体，后细部，再整理、砂磨、抛光、上色等。如石雕与木雕艺术就属于此类加工工艺。

福建漳州东山岛南门湾的手工木雕作坊的主人是涂氏家族第5代子孙，该作坊专门建造古建筑寺庙的木雕（见图5-49）。

由叙利亚石雕手艺人巴达尔手工制作的石雕作品，如图5-50～图5-53所示是巴达尔展示他的仿制手工艺品《亚述帝国时期歌谱》、《亚述帝国时期神话人物》以及在石材上雕凿的制作过程。

5. 研磨和抛光工艺

研磨和抛光工艺，这种工艺精度高，如对石雕、金属雕塑和木雕的表面进行精细处理，也用于精密光学仪器和一些需要精密配合物体的加工，如照相机的镜头、汽车发动机的汽缸等。

6. 模具成型工艺

模具成型工艺的种类很多，不同的材料或造型会有与之相适应的成型工艺。在中国古代先贤的艺术创造与设计中，模具成型加工工艺就被大量运用，现在所熟知的青铜艺术品所用的工艺就包括模具成型工艺。现在雕塑创造中常用的石膏翻模灌

图5-47　裁切工艺加工手法

图5-48　割据工艺加工手法

图 5-49 中国手工艺木雕传人及其作品

图 5-50 石雕手艺人巴达尔作品

图 5-51 《亚述帝国时期歌谱》

图 5-52 《亚述帝国时期神话人物》

图 5-53 雕凿的制作过程

浆、树脂加工造型等,都属于模具成型工艺(见图 5-54)。

7. 铸造工艺

将液态金属浇注到指定形状的工具中,将其冷却凝固后获得物体的方法,称为铸造工艺。常用的金属材料,如钢、铸铁、铝合金、钛合金等都适用于铸造工艺,原材料来源广泛,价格低廉,适用范围广。铸造产品的形态可大可小,形态越大其形状越复杂,越能体现出铸造工艺的优点(见图 5-55、图 5-56)。

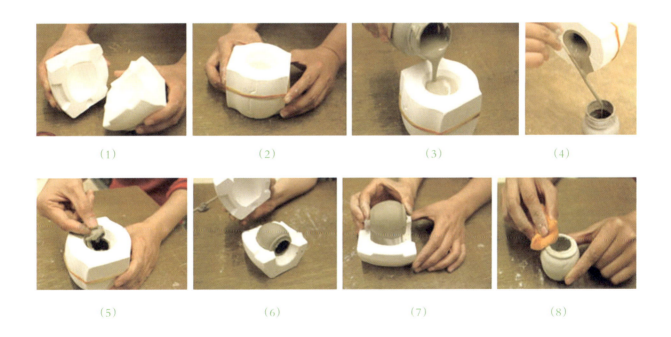

(1)　　　　　(2)　　　　　(3)　　　　　(4)

(5)　　　　　(6)　　　　　(7)　　　　　(8)

图 5-54　石膏翻模灌浆制作步骤

铸造工艺是一种古老的制造方法，在我国可以追溯到6000年前。

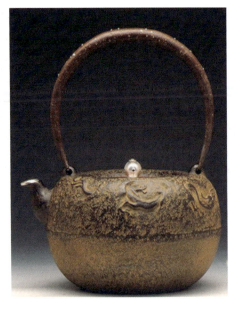

图 5-55　铸造铁茶壶（1）

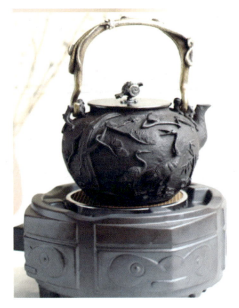

图 5-56　铸造铁茶壶（2）

本 / 章 / 小 / 结

　　本章介绍了立体构成的制作材料及材料种类，并对其构造方式进行了阐述。立体构成的立体造型要依赖于物质材料来表现，不同的材料会产生不同的视觉效果和心理感受。物质材料的性能直接限制了立体构成的形态塑造，同时，物质材料的视觉功能和触觉功能是艺术表达中重要的组成部分，不同肌理的材料赋予了不同的心理效应。

思考与练习

1. 材料的不同特征能够对人心理产生哪些影响？举例说明。

2. 用两种以上的材料做同一主体的造型，比较作品中因材料不同所带来的情感体验。

3. 用生活中能找到的材料进行造型设计，并找到适合的加工工艺。

4. 如何在材料与立体形态关系上理解密斯的名言"少就是多"的意义？

第六章
立体构成创意表达

章节导读 立体构成是研究三维空间的一门学科。设计师应该习惯立体的思维方式，掌握立体构成的思维方式，进行构思和创作。在设计过程中对不同材料的肌理、色彩、特性、构造方式等进行全面的了解，并遵循形式美法则，培养创意思维表达和抽象立体设计的能力。

第一节
空间形态创意思维

设计是一种先理性后感性的创造活动，是以立体造型的物理规律与形态知觉的心理规律为导向，应用创造性思维，将造型各要素按一定的审美原则进行创造性组合，从而设计出产品。正所谓"艺术来源于生活而高于生活"，大自然是人类最好的老师。人类进行创造设计的过程就是认识自然、应用自然、改造自然的过程。自然与人文是设计创意思维的主要来源。创造性思维来源于我们所存在的物质世界，但更优于现实世界，它既能主动地反映客观世界，又能反作用于客观世界。

设计者要善于发现自然界中的规律，我们生活的物质形态世界无时无刻不在发生着变化，我们需要从这些转瞬即逝的变化中总结客观规律，为创作活动做准备。

设计者要善于创造性地重组，在自然界中，万事万物都有一定的组合方式与原则，每一个整体都是由单元素组合而成的，重组也是一种创造方式。在空间形态设计的学习中，创造性思维的练习，有利于开拓我们的思维，从而设计出更好的作品。设计是一个解决问题的过程，一个好的设计可以促成新事物的产生，影响和优化人们的思想、观念和生活方式。设计就是将思维通过设计产品表达出来，是一种具有强烈目的性的创造性思维活动。

一、创意表达的思维方法

1. 培养思维的拓展性：联想思维法

德国著名的哲学家黑格尔说过："创造性思维需要有丰富的想象。"想象力是设计师创造形态重要的思维方式之一，是设计师应具备的基本能力与素质。

设计中的想象力是从自然与生活中汲取养分，通过联想加工得来的，通过寻求、发现、评价、组合事物之间的相关联系，并对头脑中已存在的客观事物的具体形象进行重构，发掘事物与事物之间的特殊联系，从中建立事物之间一种新的、有意义的关系。在艺术创作的过程中，联想与想象是对记忆的提炼、升华、扩展和再造，而不是简单的复现（见图6-1）。

联想思维法是建立在人类的记忆基础上的思维方法，它根据自然界万物之间都具有联系的特点，通过分析、综合、比较、抽象、概括等一系列思维活动，认识一个事物的关键或两种不同事物的共同属性，将必要因素联系起来而展开想象，努力突破人脑中固有的思维，达到由旧见新、由已知推未知的目的，从而获得更多的设想、预见和推测。联想并不是无目的、无边际的行为，联想既要解决实际问题又要突出有个性的构想。

联想思维的3种方式如下。

（1）由此及彼的联想：即对事物展开横向或纵向的联想，通过对形态的大小、

创意思维能力对于艺术设计人员是最基本最重要的素质，具有特殊且重要的意义。

(a)

(b)

(c)

图6-1 光与影的联想与表现

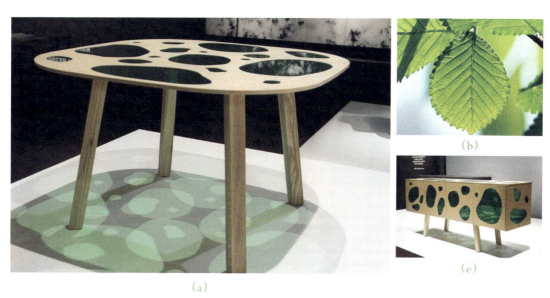

图 6-2 以叶绿体为母题产生联想构造出家具造型

色彩、形状、体量、材质、肌理等元素的联想,与外界刺激联系起来,从而激起设计灵感,是一种横向的思维方式(见图 6-2)。

(2)由点到面的联想:指将已确定的设计元素,进行由点到面的联想,辐射的范围较为广泛。设计过程中根据设计的主题与要求,再逐渐进行甄别、筛选、精确设计,是一种扇形的联想方式(见图 6-3)。

(3)由抽象到具象的联想:具体的自然形态都有着自身的情感因素和所代表的人文意义,如绿色使我们想到春天、生命、环保;白色使我们想到纯洁;红色使我们想到热情、激进等。当设计目标和最终的设计效果确定后,可采用与之相关联的形态进行设计(见图 6-4)。

2. 培养思维的灵活性:发散思维法

发散思维是指大脑在思维时呈现的一种扩散状态的思维模式,也称辐射思维法。发散思维是一种完全开放的思维,它是一种沿着不同方向、不同角度去进行想象,提出各种假设,并找出解决问题方式的思维方法。这种思维呈现出漂浮、游离的状

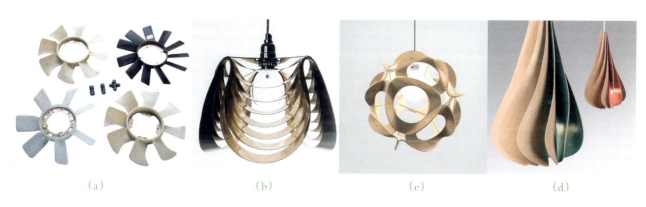

图 6-3 以风扇的造型结构产生联想运用到灯具设计中

（a） （b）

图6-4 寻找纸与花瓣的共性构造出具象的花朵形态

观察力、联想力、想象力和发散思维等都是创意思维的基础。

态，但需要将资料在头脑中整理、积淀，用逻辑思维提取思路，以图像化的方式表达出来。

发散思维具有流畅性、灵活性、独创性的特点。在发散性思维的训练过程中，通过短时高效的手段，在一定时间内对一个主题进行多种方案设计，培养思维灵敏度和活跃度，以及多角度、多途径思考问题的能力，从而产生独特的思想与观点，创造新颖的形态。

发散性思维的方法如下。

（1）全面思考：从材料、功能、结构、组合、方法、因果等各个角度去展开思考与设计，全面和完善地研究形态。

（2）解构与重组：将形态进行分解，根据形式美法则对分解的形态重新组合、构造，形成新的形态（见图6-5）。

（3）减法与加法：减法指对形态特征不明显的元素，进行造型上的简化，突出视觉中心。加法指利用重复、装饰等设计手段，对构造形态加入其他设计元素，使视觉感受更加丰富。

（4）思维碰撞、激发灵感：灵感的激发需要思维的碰撞，在进行训练的过程中，学生们可以展示自己的草图方案，互相浏览、点评、交流，从而激发灵感，引起发散性的连锁反应，形成设计新思路。

3.培养思维的集中性：收敛思维法

收敛思维，也称定向思维，是指在解决问题的过程中，充分利用已有的知识、经验和条件，把众多的信息进行逻辑性和条理性的整理。最终得出一个合乎逻辑规范的答案。收敛思维是一种求同思维，要提取现有想法中的精华，从而对问题进行系统、全面的考察，将多种想法整理、拣选、综合、统一，从中寻求一种解决实际

图6-5 将形态进行分解重组成新的形态

问题的最优方案。在收敛思维过程中，需有条不紊、逻辑性强，明确界定方针，受经验主导而展开。在思考的过程中始终遵循整体—局部—细节—回归整体的思维模式，使思维具有方向明确、可控性强、集中性和强烈的方向性等特点。

收敛思维的具体方法很多，常见的有抽象与概括、分析与综合、归纳与演绎、比较与分类。

（1）抽象与概括：自然界中任何事物都有它的现象与本质。抽象是指抽取客观事物本质属性的思维方法。将抽象出来的属性进行连接，并推及到同类事物，最后归纳出事物共性。透过现象看本质是科学的抽象和概括的一般步骤。在收敛性思维的训练过程中，应引导学生积极思考，从大自然中获取信息，并善于发现事物的本质，用抽象与概括的方式将信息进行整合，更好地把握事物的本质特征和形态规律，为设计实践打好基础（见图6-6）。

（2）分析与综合：首先应认识形态的构成要素，了解事物的现象与本质，如材质、工艺、技术、形状、色彩、形式等，再从不同的角度对要素进行观察和分析。综合是一个"去粗取精，去伪存真""去异取同，去毛存皮"的过程，旨在物体的个性和共性中寻找灵感与创新点，从而形成新的事物形态。

（3）归纳与演绎：归纳是将具体而繁复的问题进行分类、整合和提炼加工，并从中寻找出造型的规律。归纳的关键在于抓住设计的要领，其过程可以是由表及里、由此及彼。演绎是将已掌握的造型规律灵活自如地应用到设计中，有效地进行创意

(a)

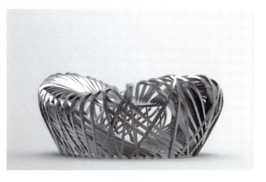

(b)

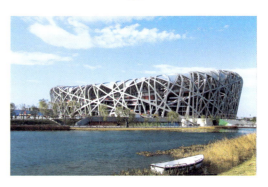

(c)

图6-6 将鸟巢形态进行归纳概括为现实形态运用于建筑设计中

表达。归纳和演绎是相互依存、相互联系的关系，两者不是孤立存在的。设计是一个不断发现问题、解决问题的过程，在这个繁复的过程中，要抓住事物的本质，从共性中找个性，从个性中找共性，不断探索发现事物发展的规律，找出解决问题的方法，进而通过设计诠释所发现的规律（见图6-7）。

图 6-7 抓住花朵形态的本质，用不同的材质与色彩进行多角度演绎与诠释

（4）比较与分类：比较是人们根据一定的认识和实践目的，把一事物与其他事物的特征加以比较，来寻找事物之间的共同点和差异性的思维方法。一方面，通过比较，可以掌握事物之间的共同点，能引导人们探索事物之间的共同本质和规律；另一方面，通过比较，可以了解事物之间的差异性，从而引导人们探索各种事物的独特本质和规律。比较就是分析、发现特征，寻找事物的共性将其分类，让事物的差异性更为突出和明确。在设计中常常会对两种或多种形态或事物的结构、材质、色彩、肌理、功能等构成要素逐一分类比较，寻找灵感，完成设计。

4. 培养思维的活跃性：逆向思维法

逆向思维法是指用非常规的思维方式对事物进行考察分析，与正向的习惯性逻辑思维相反，是一种逆常规、不受限制的思考。在创造性思维中，逆向思维是最活跃的部分。其以一种反其道而行的思维方式，克服定向思维的束缚，发现反方向或隐藏因素具有合理结果的可能性，创造出新颖的物质形态（见图 6-8）。

逆向思维的原则如下。

（1）专业性原则：在设计各领域中，只有在相关领域具备丰富的积累和扎实的理论基础，才能更好地运用逆向思维法把握设计的尺度和原则，设计出符合实际的艺术创作。

（2）目的性原则：设计不是漫无目的的随意想象，而是围绕设计目标展开的创意思维，具有明确的目的性。

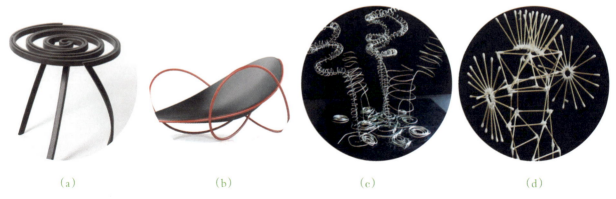

图 6-8 克服惯性思维，以线表体

（3）适用性原则：设计是一个解决问题的过程，在设计的前期阶段，应深入分析设计对象的属性与内容，了解设计所适应的群体，才能探索出最适用的方案。

（4）导向性原则：设计不应为了达到设计创意的个性效果和美学效果，而放弃遵循事物的正确导向，在方案设计的前期阶段，应遵循正确的导向，选取合适的逆向思维方式进行设计创作。

二、创意表达的过程

空间形态的创意表达，是一个既感性又理性的过程。从感性的灵感酝酿，到理性的对元素进行组织、调整，最终将创意更加具体、清晰、形象地表达出来。这一过程需要大量的积累和严谨的思考与制作，将各要素有机融合、完美重组，并进一步完善，才能将设计师的想法有效地转换成有价值、有意义的设计作品。

1. 寻找灵感——设计创意的动力

灵感是一个抽象的概念，是设计形态的原点。灵感源于自然，自然界中任何元素都可能激发设计者的创作灵感，一个符号、一个材质、一组色彩、一个肌理效果，都可能让我们灵感迸发，成为我们设计的原动力。设计师欲创造出集美感与使用功能于一身的作品，需要用多元的思维去观察、分析生活中的细节，以及形态的造型规律，才能依据构思的方向制定准确的设计思路，设计出吸引眼球的作品（见图6-9、图6-10）。

2. 空间形态——设计创意的媒介

空间形态具有多样化的特点。它由点、线、面、体、群等基本元素构成，通过色彩、光影、质感、肌理等表现出来。创作的深入阶段是通过形式美的原则，以获得空间中均衡与丰富的立体构图，表现应有的节奏和韵律，用合适的色彩和适当的材料来激发人们对各种空间主体功能的心理满足感。设计形态造型是创意表达的关键和媒介，如图6-11～图6-13所示。

首先，选择能够充分表达主题和观念的造型素材，对平凡的事物快速地做出联想，在头脑中萌生一个模糊的想法。

(a)

(b)

图6-9 从建筑工地的钢筋水泥吸取灵感

> 创意思维的训练是善于观察和发现身边的美，并能很好地将其转化为设计灵感。

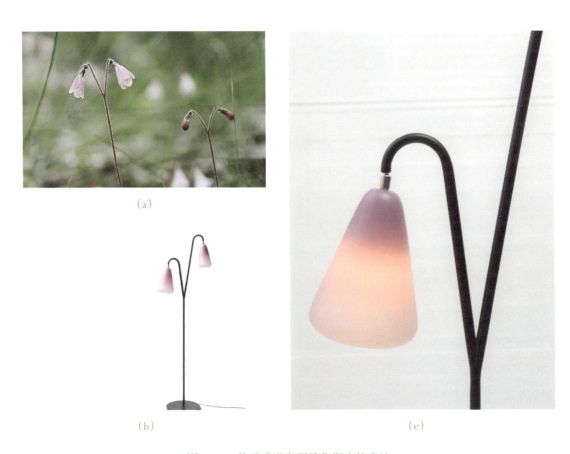

图 6-10 从灵感迸发到具象形态的表达

图 6-11 创意的媒介与材料选用

图 6-12 铁丝的艺术表现形式

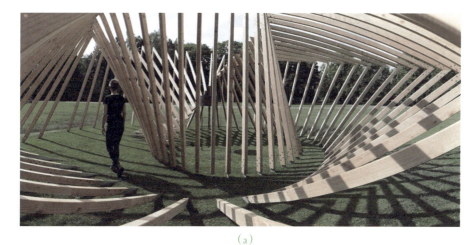

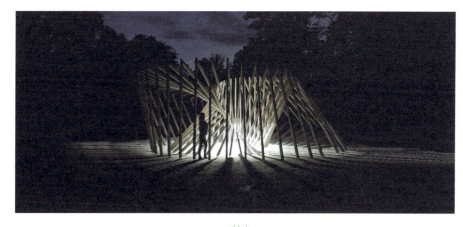

图 6-13　铁丝对立体形态的表达

图 6-14　空间形态的表达

其次，思考点、线、面、体、环境、质量、肌理、光线、色彩、时间这些三维造型的基本要素，应用空间视觉语言设计造型。

最后，把握材料自身的性能和特点，选择合适的材料，组织、加工制作造型，必要时利用计算机辅助设计处理和完善设计作品，充分表达设计作品的用途和含义，将设计师的想法最大限度地表达出来，并与外界沟通（见图 6-14）。

3. 心理意境——设计创意的升华

好的设计，不仅能让观众的感官愉悦，还能让其产生对作品之外的心理感受。心理意境是创作者与欣赏者思想上、精神上达到共鸣的结果，创作者在创造过程中必须想欣赏者所想，思欣赏者所思，才能设计出情真意切、感人肺腑的作品。因此，意境的创造及实现是由创作者和欣赏者共同完成的。设计师用自己的职业素养营造富有情调的形态语言，观赏者和消费者根据自己的审美创造能力，解读设计师的作品，发现感悟设计师想表达的内涵与艺术效果，设计的意境便是这样一个由"形"到"神"的转变（见图 6-15）。意境深远的作品往往可以使欣赏者与创作者产生心灵上的共鸣，具有较强的艺术感染力，

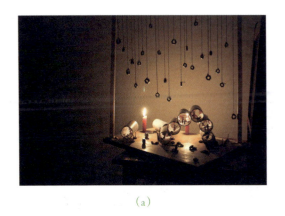
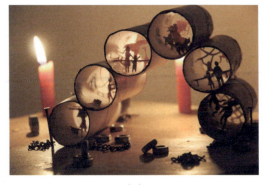

(a) (b)

图 6-15　借用光影的特性对形态进行创意性意境表达

让观众在欣赏作品之余产生一种在作品本身之外的空间感，呈现出"景外之景，象外之象"，这是只能由心灵体会的"心境"。形态的意境美是"立体的画"、"无声的诗"，需要设计师熟练掌握形态的视觉语言，灵活应用造型的形式法则，以生动传神的设计，传达意趣、意蕴和意味，给人多元的视觉和心理感受。

第二节
抽象立体构成创造

一、抽象立体构成的特征

抽象立体构成与立体构成有所不同，其在构成形式上和构造手法上不拘泥于一般的立体构成，所产生的立体形象带给人的视觉冲击力更强，构成感觉上更加感性。

写实的立体构成创作，往往从自然生活中获取素材，经过一系列整理加工后，创作出源于自然又高于自然的作品。而抽象立体构成则不同，它不完全采取模仿的手段，更多的是解构与重组，是将对象进行造型要素分解，再根据造型原则进行重新组合。在研究过程中，抽象立体构成提倡将形态推到原始的起点来进行理性的分析。在构成感觉上，抽象立体构成是理性与感性的结合，并且以抽象理性构成为主，构成的抽象形态如图 6-16 所示。

二、抽象立体构成的造型基础

1. 立体的本质

立体是具有长度、宽度、深度的三维形态，根据其特点与属性可分为实体和虚体两大类。实体指具有明显的轮廓和体积的实实在在的物体，如石头、木材等我们生活中能接触得到的物体。虚体具有空间感，如建筑物内部、器皿内部都以虚体的形式存在。一定的角度、一定的距离内，我们看到的形状往往具有片面性，因此一个形状、一个轮廓并不能用来确定一个立体形态，可以说，立体没有固定的轮廓，从不同的角度和距离观察物体，才能把握这个物体的三维实质（见图 6-17）。

2. 立体的构想

立体构想的训练有助于我们空间想象力的提升。立体的构想方式有投影构想和三视图构想。当平面上的投影为一条线时，

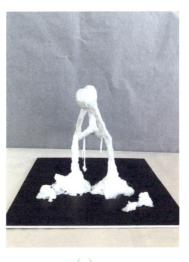 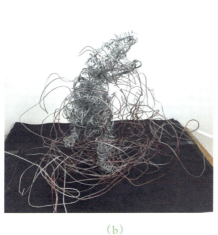

图 6-16 抽象三维形态的表达

 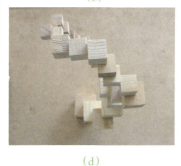

图 6-17 从多角度探索立体的木质

立体形态可能是圆形、方形或者是环形等多种形态；当平面上的投影为三角形时，立体的形态可以是圆锥、四棱锥、三棱锥等形态。通过这种投影构想的方式，我们可以提高对形体的理解。三视图训练指固定一个视图，由此拓展开的空间立体想象形态。如俯视图是圆形时，立体的形态可以是球、圆柱、半球、倒着的圆锥等形态，它们的侧视图也各不相同。通过对立体空间的思维想象，我们可以加深对三维造型的理解和感悟以及在构成设计时提高对立体形态的把握能力。

三、抽象立体构成的造型表现

抽象立体造型的构成形式较为多样，构成抽象立体造型的材质也极为丰富，能表现出量感、空间感和肌理感。

1. 量感

量感包括物理量和心理量两个类型。物理量指物体的质量、体积等；心理量指人对物体质量的一种感觉，是对形体本质的心理感受。立体构成中的量主要指心理量，如一些充满艺术活力的形体，其外在形态所表现出的动势，也会在人的头脑中有一定的反应，可理解为，心理量是一个将物质转化为精神的过程。如一些中心广场、纪念性广场，常摆放形式感较强的景观雕塑，不仅可以美化环境，更是对精神的一种传达。抽象雕塑通过立体形态的量感，将物质转化为精神（见图6-18）。

量感的表现手法主要有创造外力反抗、生长感。创造外力反抗指通过造型手法对物体基本形进行变形，产生一种与物体本身的物理量相反的量感，使形态具有生命力。如形体较为简单的花瓶，通过造型手段使其扭曲，即会产生一种具有动势的造型形态，使形态具有新的生命力（见图6-19）。创造生长感的形式较为复杂，从孕育、诞生到成长，每个阶段都有不同的表现形式，但向上性和扩张性的动势发展是共同的。通过人们的联想，在抽象立体的构成过程中，使用一定的造型手法，将自然形态具有扩张、伸展、向上的动势表达出来，使作品更有生命力。

2. 空间感

立体构成的空间感往往通过凹与凸的形式来表现，利用视觉关系，造成进深感，如在构造过程中，采用透视学近大远小的原理，用遮挡的形式，表现出物体的前后关系，使形态具有空间感。教堂建筑

(a)

(b)

(c)

图6-18 抽象雕塑是对精神的一种传达

中往往采用这种视错觉原理，利用拱形大小的变形，造成比实际空间更加深邃的错觉空间。

3. 肌理感

肌理感指由材料表面的纹理，以及构造组织而产生的触觉和视觉感受，是人触摸物体表面时所产生的感觉，也是人的直接感觉和心理感受的综合反映。肌理感主要包括触压感、温度感、疼痛感等（见图6-20）。

> 保持创意思维的练习，对新鲜事物敏感，时刻处于创作状态，是一个设计师必备的技能。

图6-19 形态的量感与生长感

图6-20 肌理给人的尖锐感

本 / 章 / 小 / 结

　　本章介绍了立体构成空间形态创意的思维及表达方式。立体构成作为艺术设计的基础，培养了人的空间想象能力和意识，要注意在三维空间中合理利用立体造型要素和语言，将各种复杂的个性要素统一在一个格调之中，产生空间节奏和韵律，按照形式美的原理创造出富有个性和审美价值的立体空间形态。

思考与练习

　　1. 分别对顶视图为圆形、正方形、三角形的形态进行联想，并根据联想出的形态，构造出一组具有美感的立体造型。

　　2. 分别将球体、圆柱体、长方体等几何形体各自任意切四刀（可重叠切），并将切割后的形体进行重组，画出重组后的效果图。

3. 以长方体为基本体，采用任意构造方式（切割、扭曲、破坏等）塑造一个有较强动势且有和谐美感的立体造型。

4. 选用任意材料（KT板、木板、纸板等）创造一个具有空间感的立体造型。

5. 以矿泉水瓶为主要材料，进行切割重组，创造一个肌理感较强的立体造型。

第七章
立体构成的应用

章节导读　立体构成这门课程主要是将理性与感性、理论与实践相结合，从立体造型的特点出发，不断训练空间转换能力和立体空间想象的能力，培养对形体的概括、提炼和联想的能力，并紧紧围绕着有关材料性能、思维方式、构造技术及物质精神等一系列的问题进行探讨与训练。

立体构成作为研究立体形态与空间形态的学科，在设计领域中揭示了诸如建筑设计、环境设计、产品设计、展示设计、动漫设计等立体造型的基本规律，即通过一定的构成材料，遵循形式美的构成法则，合理并有创意地表达实体与空间的多重关系，从而构成新的设计组合、新的视觉造型、新的空间环境等。立体构成集材料、工艺、结构、功能、美学、力学为一体，遵循着自然和客观规律，是艺术与科学相结合的空间艺术。

第一节
立体构成在建筑中的应用

立体构成是建筑设计的基础，建筑是构成主义应用的载体。建筑是时代的一部史诗，是人类物质文化和精神文明的体现形式之一，在历史发展的每个时期都有别致、独特的建筑构成艺术进行时代的阐述。建筑构成以建筑功能、技术和形象这三个要素为设计出发点，通过某种或多种几何

形体的重新组合，采用一定的构成美学规律，进而形成新的点、线、面、体、块关系，使立体构成与建筑共存于一个新的空间造型体（见图7-1～图7-9）。

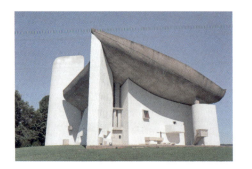 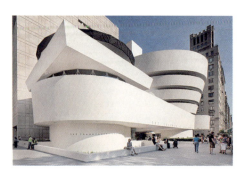

图7-1　朗香教堂（造型奇异、极具表现力）　　图7-2　古根海姆博物馆（螺旋上升）

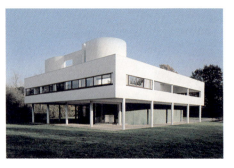 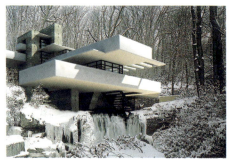

图7-3　萨伏伊别墅（建筑形体和内部空间）　　图7-4　流水别墅（采用几何形式限定空间）

(a)　　　　　　　　　　　　　　　　(b)

图7-5　卢森堡联合住宅（采用块体表达建筑形体关系和建筑形体间层层递进的内在关联性）

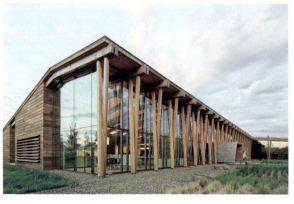 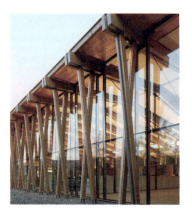

(a)　　　　　　　　　　　　　　　　(b)

图7-6　建筑构造材料的多向利用

立体构成在建筑设计中运用非常广泛。

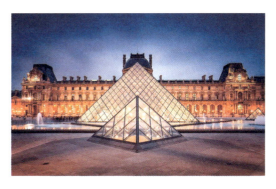
图7-7 卢浮宫玻璃金字塔（几何形态与玻璃材料的独特运用）

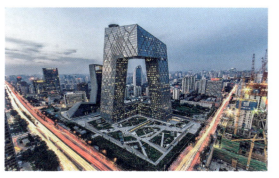
图7-8 中央电视台大楼总部（"高、难、精、尖"）

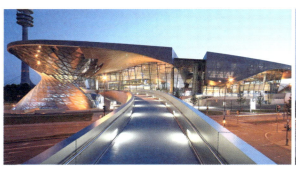
(a)

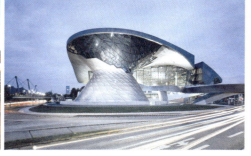
(b)

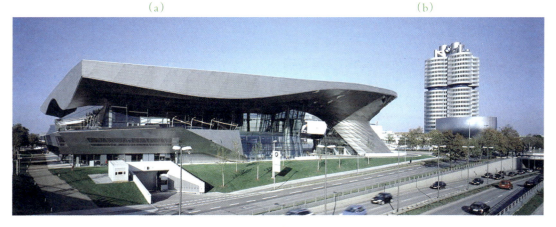
(c)

图7-9 慕尼黑宝马世界的"双圆锥"型建筑外观

建筑以立体构成某种综合性的实用造型，进行立体形态与空间形态的诠释与表达，在构成建筑空间功能性的同时，体现了构造技术的多样性，赋予了建筑形象美学独特的文化定义（见图7-10～图7-14）。

立体形态与建筑形态之间的空间组合关系是建筑设计的本质要求，建筑立体构成空间感的塑造取决于建筑构成材料的基本属性，以及构成材料给予空间限定、围合、分割、重组的多种可能性。

立体构成设计中的建筑则从不同的

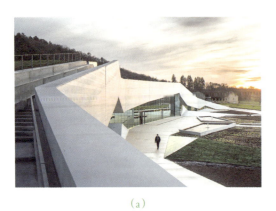
(a)

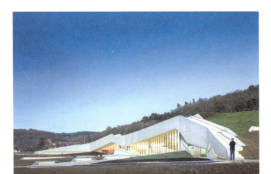
(b)

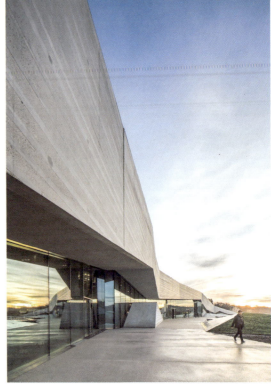
(c)

图 7-10　Lascaux Ⅳ 岩画博物馆（折线流动式建筑形态、建筑形态的方向性、建筑空间感营造）

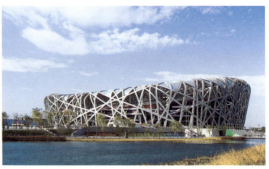

图 7-11　国家游泳中心（ETFE 膜结构）　　　　图 7-12　国家体育场（建筑立面与结构元素互为统一）

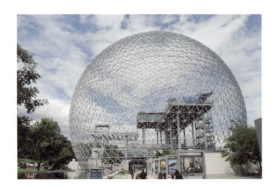

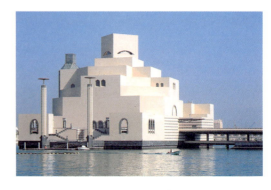

图 7-13　加拿大 1967 年蒙特利尔世界博览会　　　　图 7-14　伊斯兰艺术博物馆

空间设计维度来表现建筑空间与建筑形态的多种造型艺术,以此实现建筑造型与建筑空间的有效转换(见图 7-15 ~ 图 7-23)。

(a)

图 7-15　小型建筑中具有律动感的围合空间

图 7-16　以几何图案与色块的分割方式定义空间

(b)

图 7-17　望京 SOHO 建筑外观的渐变与韵律

由于地域文化不同,建筑的艺术表现形式也各式各样。

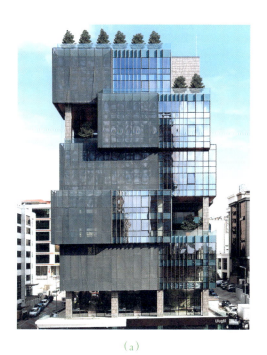

(a)

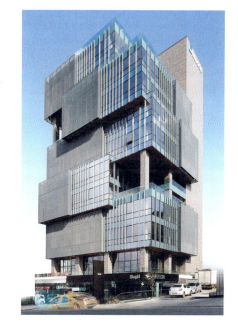

(b)

图 7-18　Ulugöl Otomotiv 办公大楼 动态"跳跃"式的建筑外观

图 7-19 中国国家馆

图 7-20 2017 米兰设计周装置展

图 7-21 上海环球金融中心（建筑外观融入电子创意效果）

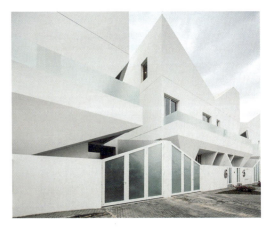

(a)

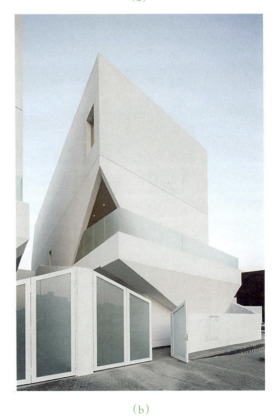

(b)

图 7-22 科威特城折线住宅建筑

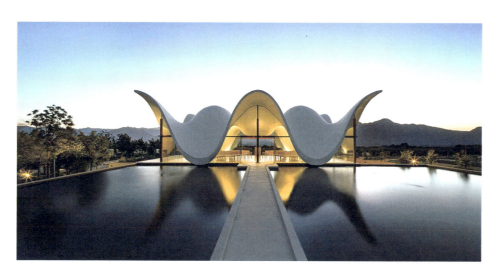

(a)

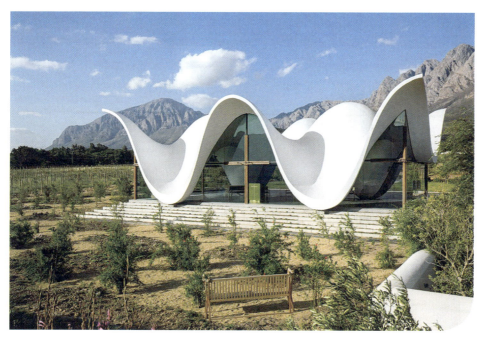

(b)

图 7-23　南非小教堂（张力的面型构造，建筑形态与环境融合）

第二节
立体构成在室内设计中的应用

　　室内设计通过对建筑内部空间的合理把握，进一步深化建筑设计，在人与环境之间建立空间交流关系。室内设计是人体工程学、色彩学、环境心理学、环境物理学、设计美学、社会学等多种学科交叉的综合体，立足本体，既在现代社会中永葆历史文脉及地域文化的设计特色，又对建筑物内部环境进行升级改造，在新的设计理念

室内空间中的大多数造型又表现为多种形态的组合，而这些形态正是由立体构成中的点、线、面、体等元素共同创造的。

的引导下，赋予室内设计新的设计内涵、设计文化以及设计表达（见图 7-24～图 7-28）。

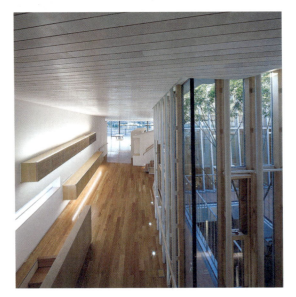 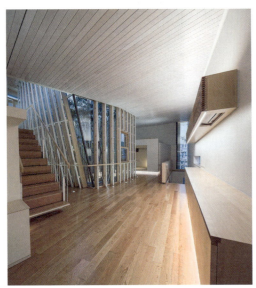

(a) (b)

图 7-24　内部开放空间层次连通

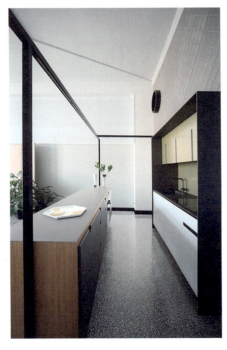 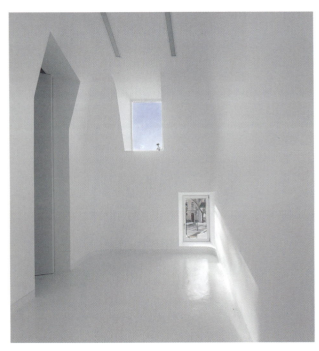

图 7-25　点、线、面室内设计构成　　　　图 7-26　立面开窗引入光线

第七章 立体构成的应用

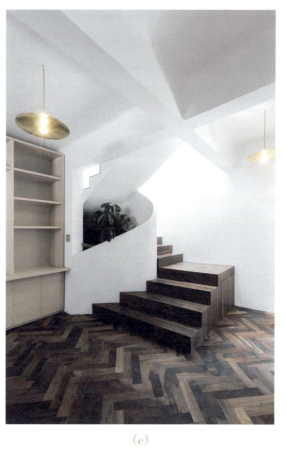

图7-27 室内楼梯界面设计

图7-28 建筑内外空间衔接

室内设计是以色彩、光影、照明、功能、流线、绿化等设计要素为前提,选用新型设计材料、结构构造等设计手法,运用科学性与艺术性相结合的施工工艺,进一步创造立体形态的过程。建筑物的室内设计是由分割到组合或由组合到分割的解构重组的过程,应在室内设计中注重空间合理化的设计布局,对室内装饰设计材料的质量、规格、使用要求进行严格把关,强调室内空间各个界面的施工工艺流程(见图7-29～图7-37)。

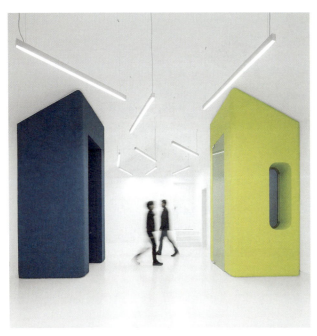

图 7-29 运用颜色区分不同空间入口

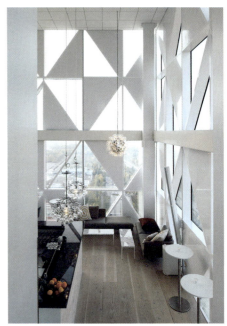

图 7-30 维多利亚大厦休息大厅内部的细节构造

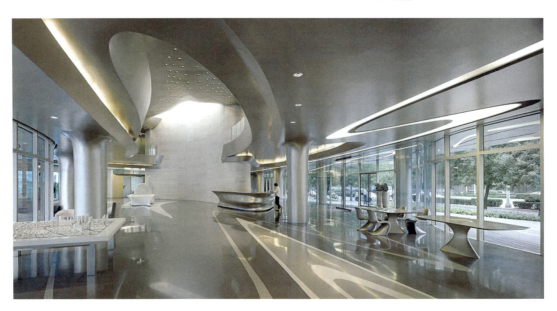

图 7-31 望京 SOHO 室内律动感设计

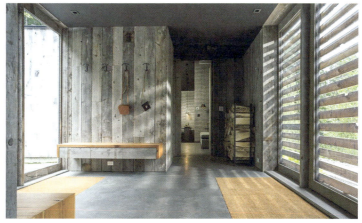

图 7-32　室内设计中的点、线、面对比

图 7-33　室内设计中光线与点、线、面对比

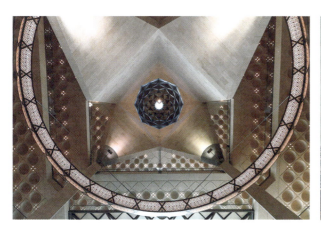
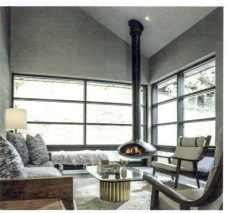

图 7-34　伊斯兰博物馆中对称的空间

图 7-35　美国 Woodshed 住宅内材质肌理的对比

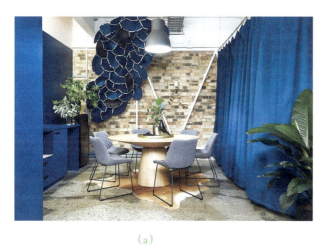

(a)　　　　　　　　　　　　　　　　　　　　　　(b)

图 7-36　室内装饰造型的立体形态及对比关系

以上设计案例通过体现立体形态构成的材料美，塑造最优化的室内空间，以此表达空间情感化的材料设计语言。通过对室内空间环境的再设计，对其现有的立体形态空间按照比例、对比、均衡等构成法则进行分割、衔接或组合，恰如其分地处理室内空间的构成关系，以此构建内部空间环境的理想化场所精神。室内设计的施工工艺将实体形态与空间形态相结合，在实体与空间两者之间架构起符合力学的、三维的立体形态，实现造型创意与造型规律的有机结合。

第三节
立体构成在产品设计中的应用

产品设计是对构成元素的比例、尺寸、视图、肌理、外观、结构、功能等要素的综合设计，在其系统中体现造型技术美学、产品技术性能以及经济效益，满足用户的需求，实现人机交互的用户体验模式。产品设计更加注重选材的稳定性，运用独特的技术性原理、结构新颖的零部件、发散式的构思设计理念以及构成元素的参数化设计，对立体造型形态进行或抽象或具象的形态表达，传递产品设计给予人不同的情感色彩，如图 7-38 ～图 7-45 所示。

(a)

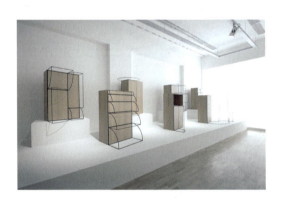

图 7-38　具象地捕捉运动的"痕迹"

(b)

图 7-37　充满童趣元素的儿童房

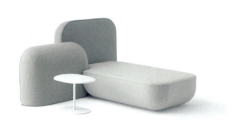

图 7-39　元素的不同构造

第七章 立体构成的应用

图 7-40 吉冈德仁设计的 Louis Vuitton 花瓣矮凳

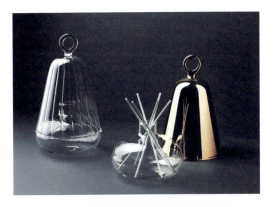

图 7-43 颜色的差异性塑造不同质感

图 7-41 日常用品的创新性构思设计

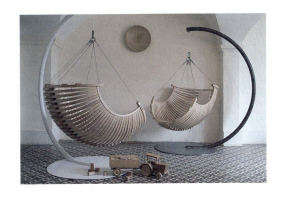

图 7-44 室内家具选用综合性的设计材料

图 7-42 吉冈德仁运用创新的三维结构创造了 MATRIX 椅

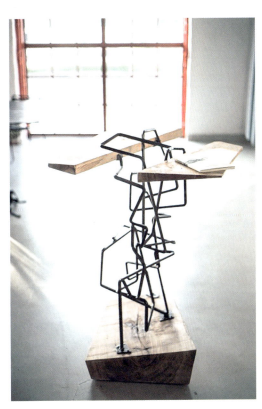

图 7-45 扭动变形的钢杆桌

131

立体构成中点、线、面、体、块关系在产品设计中表达得淋漓尽致，产品设计对其基本构成元素的单体符号进行创造性的综合处理，实现点、线、面、体、块等基本构成元素的共生关系，在其基础上进行技术性指标、参数化规格、结构性设计的延伸，通过产品设计媒介的衔接，实现设计规划与产品模型的实践性产出（见图7-46～图7-49）。

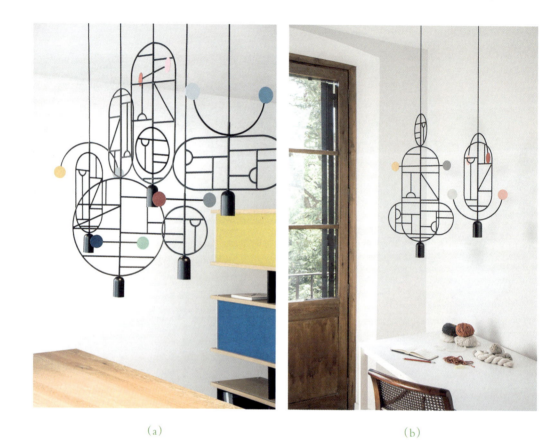

(a)　　　　　　　　　　　(b)

图7-46　点与线间的灵动性灯具设计

(a)　　　　　　　　　　　(b)

图7-47　模拟实体的运动轨迹

图 7-48 由线编织而成的玻璃

图 7-50 调味瓶

在产品设计中特别强调立体构成的审美性和产品的功能性。

图 7-49 水泥室内装饰品营造空间感

图 7-51 十二面体日历的实用性、创意点

图 7-52 采用新技术——蒸汽热弯打造木制家具

现代产品设计的造型具备多元化的设计理念，完整的产品配套设计是对立体构成功能性设计需求的完善，使之建立初始化设计、实用主义与现代美感共存的设计链条关系。产品设计的多样性，丰富了人们的科技生活，其运用符合工艺原则的设计依据，注重提升设计产品的美学影响力。产品外形设计的功能性指标以及无限制性使用环境的设计要求均以实用为前提（见图 7-50 ～图 7-56）。

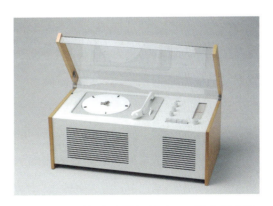

图 7-53 迪特·拉姆斯设计的 SK4 收音留声机

(a) （b）

图 7-54　实现由瞬间到永固的设计创意表达

图 7-55　搪瓷与自然设计元素间的新颖构思　　图 7-56　"LIQUID 液体"系列陶瓷创意作品

第四节
立体构成在展示空间中的应用

展示空间设计巧妙地运用立体构成的设计要点，旨在打造卓越的交流空间，在展示空间中凸显立体形态所营造的空间造型力、空间观察力、空间创造力。展示空间设计通过运用立体形态的点、线、面、色彩、肌理、面积、质地等造型要素，以此来设计和研究展示空间中的立体构成艺术，彰显立体构成在展示空间中的设计魅力，赋予点、线、面等造型元素新的设计内涵，使其在相互联系中实现新思维、新造型、新创意的立体构成形态，丰富展示空间的立体构成形式，使展示空间的设计文化与立体构成的设计艺术进行空间上的交流互动（见图 7-57 ~ 图 7-59）。

在展示空间中，通过对构成材料以及创新型材料的搭配运用，提升空间环境的艺术性及空间规划的创造性，为展示空间信息的传播与沟通构建全新的空间模式，提高展示空间中立体造型艺术的美观性。立体构成在展示空间中的创意性应用，延

(a) (b)

图 7-57 立体构成元素形态在展示空间中进行展览

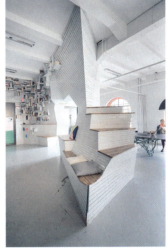

图 7-58 柏林犹太人博物馆室内 图 7-59 哥德堡文学艺术馆

伸了立体造型的设计魅力，实现了由模型空间向实体空间的创意性转换，立体造型的艺术观念与展示空间的设计理念共进步、同实现。在展示空间中对立体造型进行概念化设计，提升立体形态创意设计的内在影响力，在满足实用性的同时，营造其特有的审美特点，最优化地体现立体艺术造型设计在展示空间中的应用（见图 7-60 ~ 图 7-62）。

立体形态间在诸如展览会、室内展厅、博物馆等展览空间中，选用具有展示属性的立体形态进行空间的氛围表达及场所精神的营造，为在展示空间中彰显展品的历史文化、企业形象的构建提供了全新的空间环境与流动方式，是空间传播的媒介，是产品与企业宣传推广的有效途径。与品牌推广等，在立体形态与展示空间中建立相辅相成的视觉关系（见图 7-63）。

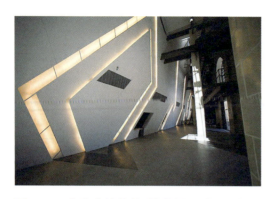

图 7-60 犹太人博物馆(墙体界面采用的构成设计手法)

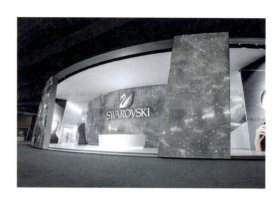

(a)

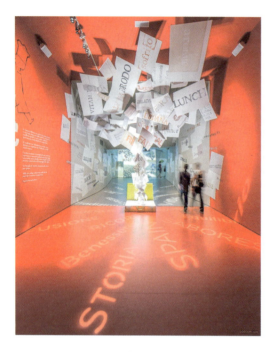

图 7-61 构成方式多变

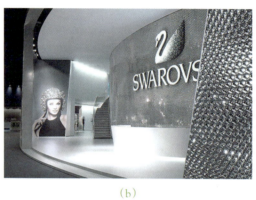

(b)

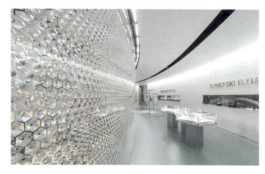

(c)

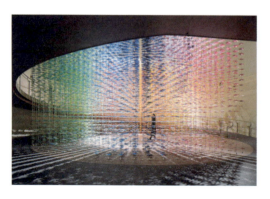

图 7-62 装置外观中颜色变幻营造展览空间的艺术性

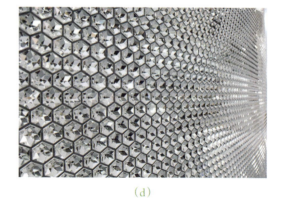

(d)

图 7-63 瑞士巴塞尔 Swarovski 施华洛世奇展馆

第五节
立体构成在动漫设计中的应用

动漫设计过程中有效利用立体构成知识、构成规律对三维画面进行设计，跨越建立在平面和二维设计基础上的立体形态，逐渐形成数字化、虚拟化、智能化、新兴化的三维设计平台。我们应通过合理运用各种构成材料，对视觉要素和立体形态进行情感表达，并对动漫立体的构成概况作进一步研究和探讨，在过程中注重动漫空间视觉元素、构成材料、感情表现以及立体形态的创意设计（见图7-64）。

立体形态中点、线、面、体元素按照一定的构成法则和形式美感进行设计意图的创意性表达，形成由单体点逐渐变化为动态点的画面转换。单体的线在画面动态效果的呈现下形成二维面的立体形态，单体面的设计运动与点、线共同构成立体形态的三维动漫设计效果，通过对立体形态中基本形的演绎转化，形态肌理、构成材料在动漫设计中的艺术性表达，旨在提升动漫三维设计中立体形态的艺术美感、理性思维与综合构成的情感表达（见图7-65、图7-66）。

图7-64 动漫设计中的场景设计

图7-65 动漫设计中块体间的组合设计

图7-66 立体构成形态在动漫设计中的建筑性表现

动漫设计更加注重形体间的内在衔接性,强调构成空间的实际效果与情感传达,通过动漫设计作品中内在与外在结构的共同表达,实现抽象几何形体与有机几何形体的动态转换,提升立体构成的多维度变化以及组织空间的动画性效果(见图7-67~图7-69)。

图7-67 动漫设计中空间设计的内在规律性

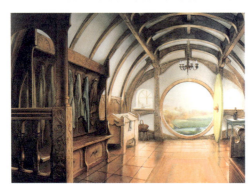

图7-68 动漫设计中的空间序列

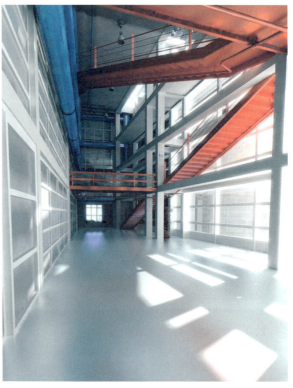

图7-69 色彩在动漫空间中的情感表达

本 / 章 / 小 / 结

本章介绍了立体构成在建筑设计、室内设计、产品设计、展示设计等方面的应用。立体构成是设计的专业基础课程,旨在讨论、研究立体造型的原理、规律并进行构造训练。立体构成的学习、训练不是目的,而是提高、完善现代设计能力的重要手段。对某些立体造型设计的内容做些简单的分析和延伸思考,可以进一步促进立体构成在各类设计中的运用。